戴安老師
教你畫禪繞

進階篇

圓磚

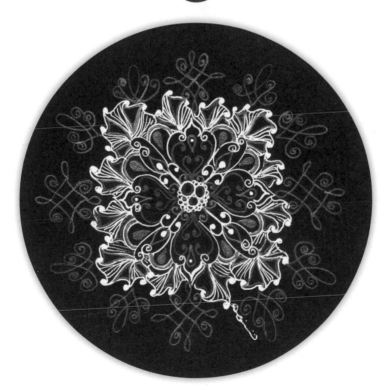

CZT 禪繞認證教師 ・ **戴安老師**（Diane Tai／CZT#11）著 ・ 繪圖

遠流出版公司

戴安老師教你畫禪繞【進階篇】圓磚

作者 / 繪圖　戴安老師

責任編輯　汪若蘭

版面構成　賴姵伶

封面設計　賴姵伶

行銷企畫　許凱鈞

發行人　王榮文

出版發行　遠流出版事業股份有限公司

地址　臺北市南昌路 2 段 81 號 6 樓

客服電話　02-2392-6899

傳真　02-2392-6658

郵撥　0189456-1

著作權顧問　蕭雄淋律師

2014 年 12 月 1 日　初版一刷

2019 年 1 月 25 日　二版一刷

定價　新台幣 320 元

如有缺頁或破損，請寄回更換

遠流博識網　http://www.ylib.com　　E-mail: ylib@ylib.com

Chinese copyright © 2019 by Yuan-Liou Publishing Co., Ltd.
ALL RIGHTS RESERVED

國家圖書館出版品預行編目(CIP)資料

戴安老師教你畫禪繞. 進階篇(圓磚) / 戴安著.繪. -- 二版. -- 臺北市：遠流, 2019.01
面；　公分
ISBN 978-957-32-8439-0(平裝)
1.禪繞畫 2.繪畫技法
947.39　　　　　　　107023202

致謝
我將這本書獻給我的母親，也是我最好的朋友——蘿拉老師。

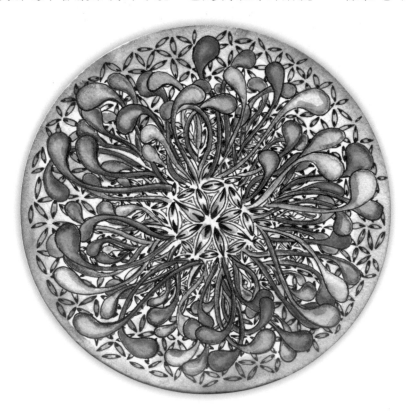

目 錄 Contents

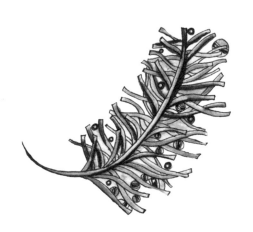

發源於美國麻州的禪繞畫藝術（Zentangle®），從 2004 年誕生至今已經流行傳遍世界各地，成為許多人生命中不可缺少的樂趣之一。創辦人芮克・羅伯茲（Rick Roberts）和瑪莉亞・湯瑪斯（Maria Thomas）是一對夫妻，他們希望現代生活忙碌的大眾能夠透過最簡單的藝術方式，來體驗紓壓以及靜心的效果。兩位創辦人深信：「凡事都能達成，只要一次一筆畫。」任何人只要能握筆，都可以成為禪繞藝術家！

與禪繞創辦人的合照（左起：Maria、Rick、Molly、Diane）

台灣首位禪繞認證教師，蘿拉老師，在 2010 年將禪繞藝術引進台灣，在課堂中帶領大家一起認識禪繞藝術，學習如何畫出生活中無所不在的圖樣，並且透過重複畫的方式構成美麗又神奇的圖形。禪繞畫的世界裡，人人都可以成為藝術家！在有規律以及一筆一畫構成圖樣的過程中，我們也同時在練習所謂「放鬆中的專注力」。畫禪繞的時候，我們必須很專注，但是我們的專注力是發揮在一個容易完成、有重複性、有結構性的圖樣上。

經由這樣的練習，我們可以從「放鬆中的專注力」這樣的過程中獲得平靜。

2009 年的夏天，我在蘿拉老師的教室裡第一次接觸到了禪繞畫藝術。對於原本就很喜歡繪畫卻畫不出個所以然的我來說，是一個非常大的收穫！我將禪繞畫藝術裡的圖樣融入到自己的繪畫中，讓原本看似單調的畫面瞬間亮麗了起來。禪繞藝術不但讓我在藝術上有了很大的突破，它也讓我從繪畫的過程中能夠靜心與紓壓。我在讀研究所期間，有時會遇到一些課業上帶來的壓力。每當壓力一來，我就會花 15 到 30 分鐘的時間來創作禪繞畫。我發現，每當創作完成時，我的心情會感到特別愉悅，而且頭腦簡直是像充了電一樣的清晰。因為在求學的過程中有禪繞畫的相伴，讓我更充滿活力地去面對課業上遇到的各種挑戰。

在蘿拉老師的鼓勵之下，我在 2013 年的 6 月份到美國東岸取得了第 11 期的禪繞認證教師資格，並在同一年的暑假回到台灣開始教學。自從認識禪繞藝術後，我發現自己在心靈方面成長了許多。不但在日常生活裡變得更有耐心，專注力、觀察力更提升，而且更重要的是，我透過畫禪繞藝術的過程中更瞭解了自己。我相信接觸過禪繞畫藝術的朋友們一定都會有如此的體驗，我也希望讓更多人可以在這資訊爆炸的時代放慢腳步，多去關注、觀察、珍惜我們身邊的美麗事物。

本書所介紹的是我在禪繞藝術當中，最喜歡的圓形禪繞畫。與大家已經熟悉的方形禪繞畫相比，圓形禪繞畫雖然需要多一點時間來創作，但每次畫出來的結果卻可以帶來意想不到的驚喜。就讓我們一起來進入圓形禪繞畫充滿無限可能的美麗世界吧！

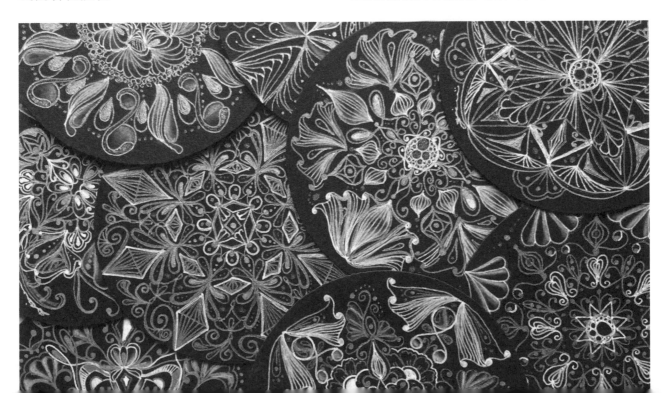

第一章
Chapter 1

圓形紙磚的介紹

禪繞圓磚其實有另外一個特別的名字，叫做「禪陀羅」。這個名字是創辦人芮克，從西藏盛傳的「曼陀羅」藝術，所獲得的靈感。他在沿用多年的正方形紙磚之外，增加了一種圓形紙張項目。一張圓磚的大小，和一張 CD 一樣大，被稱之為禪陀羅。禪陀羅的名稱是將禪繞的字首與曼陀羅的字尾合併而成。禪繞的英文是 Zentangle®，芮克取其字首的前 3 個字母「Zen」，加上曼陀羅英文 Mandala 後 4 個英文字「dala」，就產生了禪陀羅的名稱「Zendala®」。

曼陀羅（梵文：Mandala）據說在西元前 700 年就在印度教以及佛教文化中被視為神聖和儀式的象徵，字本身的意思就是「圓」，而「圓」又代表著「宇宙」。製作曼陀羅的

儀式不僅流傳千年至今，它在藝術層面的概念也成為許多人文藝術中採用的重要靈感之一。如今傳遍世界各地的曼陀羅已經演變成為一種藝術形態，而每一位曼陀羅繪者對它所持有的意義，可能都有各自不同的詮釋。

在西藏，喇嘛們通常需要花上好幾個星期的時間，為即將舉行的宗教儀式，協力製作出一幅曼陀羅，他們會利用彩色沙子以及不外傳的特殊工具，慢慢地將曼陀羅堆砌成形。一旦慶典結束後，喇嘛們就會將這個花了許久功夫完成的曼陀羅掃毀，將沙子送回河流、歸於自然。這樣做是因為喇嘛重視製作曼陀羅的當下「過程」，遠遠超越製作完的「成果」。這也是提醒我們，畫禪繞畫的過程很重要，要懂得享受畫圖的過程，而從畫禪繞

畫的過程中，除了擁有藝術的成就感，也能得到心靈層次的感受。

曼陀羅的構成，與其中出現的幾何圖形，讓人非常自然地會聯想起禪繞畫的本質。曼陀羅與禪繞畫這兩者，就這樣自然而然地相合，創造出禪繞畫裡的另一種呈現方式。禪繞圓磚主要分為兩大類：壓線圓磚與空白圓磚，兩者的畫法截然不同。初次接觸圓形禪繞畫的朋友，可以選擇已經壓好暗線的圓磚，比較容易上手；空白圓磚則可以自由發揮，可以不講求完全對稱，這一點和曼陀羅是不太相同的。

目前禪繞總公司所出產的圓形紙磚，分為白色、黑色、茶色這三種不同的顏色，在上面可以各自展現不同風格與技巧，在接下來的章節我會一一示範與說明。

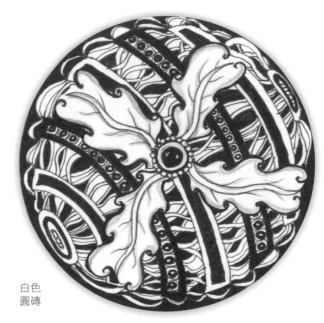

白色
圓磚

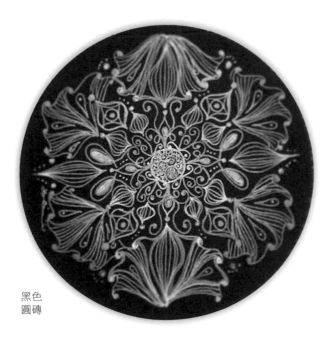

黑色
圓磚

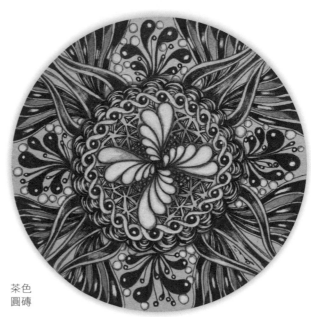

茶色
圓磚

第二章
Chapter 2

材料與用具

熟悉禪繞畫的朋友們都知道，畫禪繞時需要用到的工具其實並不多，只需要一張好紙、一枝好筆和一顆安靜的心，任何人都可以在任何時刻與地點進行創作。

這本書裡添加了許多禪繞初階裡沒有見過的材料與工具，有一些是來自美國禪繞原廠研發出來的新產品，有一些則是許多來自世界各地的禪繞認證老師嘗試過覺得適合畫禪繞的用具，主要目的是希望讓所有喜歡禪繞藝術的朋友們能夠更進一步地去了解以及嘗試不同用具所呈現出來的效果。

這本書裡所使用的紙磚都是禪繞原廠所出售的圓形純棉紙磚，原廠所出售的產品都可以向台灣各地的認證教師購買。畫筆的部分則是可以前往各大美術社或是書局購買，或是上網訂購。

詳細的禪繞相關產品，請參閱好心藝網路商店：http://www.pcstore.com.tw/cwlinc/S550181.htm

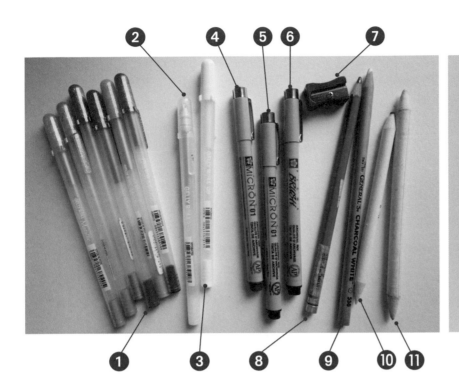

❶ 彩色金屬筆

❷ 透明亮彩筆

❸ 白色水漾筆

❹ 棕色代針筆

❺ 黑色代針筆

❻ 軟毛代針筆

❼ 削鉛筆器

❽ 2B 鉛筆

❾ 白色炭筆

❿ 推紙筆（2B 鉛筆專用）

⓫ 推紙筆（白色炭筆專用）

▌彩色金屬筆

在畫黑色紙磚時，彩色金屬筆幾乎是不可缺少的工具。櫻花牌的彩色金屬（Metallic）筆總共有 8 個顏色：金色、銀色、紫色、藍色、紅色、淺綠色、深綠色、粉紅色，可在黑磚上呈現出非常迷人的效果。除了單一使用以外，還可以搭配上白色水漾筆以及白色炭筆一同使用，就會在黑色圓磚上展現出夢幻又驚人的效果。

▌透明亮彩筆

櫻花牌的亮彩筆（Stardust）與彩色金屬筆比較之下，在黑磚上的顏色沒有那麼明顯，但是兩者的用途不太一樣。本書裡面使用了透明的亮彩筆，在黑色紙磚上可以表現出像星星一樣一閃一閃的視覺效果，讓整體畫面更加生動。

白色水漾筆

即便在黑色紙磚上可以加上色彩繽紛的顏色，白色水漾筆的明亮度在黑色紙磚上還是最明顯的。白色水漾筆的筆頭比較粗，相對而言它的出水量也比較大，所以使用的時候常常會發現筆頭上面沾有一層白色的顏料，這是正常的現象。當遇到這個情況時，用衛生紙將那一層乾掉的顏料抹去，就可以保持筆頭的乾淨以及順暢度。

代針筆

本書裡除了使用到禪繞畫初階時常用的 01 黑色代針筆以外，還新添加了 01 棕色代針筆的運用。與黑色代針筆相較之下，棕色代針筆的顏色在紙磚上面顯得比較溫暖、柔和，可以與表現強烈的黑色代針筆互相搭配使用。

軟毛代針筆（Brush）的筆頭類似我們熟悉的毛筆，適合用來塗滿大面積的區塊，但是它的筆頭非常細緻，所以也必須輕輕地使用，以免造成筆頭開叉。不論是代針筆或是軟毛針筆，不用時都必須將筆蓋緊緊蓋上。此外，保持平放以及適當的保養都可以延長代針筆的壽命。

白色炭筆

與 2B 鉛筆在白色紙磚上的角色相同，白色炭筆在黑色紙磚上可以呈現出既朦朧又自然的暈光效果，使整體畫面變得更加立體。

推紙筆

推紙筆的功能在於可以將 2B 鉛筆以及白色炭筆的筆跡推暈開來，製造出自然的朦朧美。建議可以購買兩枝（或是雙頭的）推紙筆，一枝專門用來推 2B 鉛筆的筆跡，另外一枝則是專門用來推白色炭筆，這樣一來可以避免畫出混濁的顏色。

▌圓形紙磚

圓形紙磚的材質與禪繞畫初階使用的方形紙磚相同，都是由義大利出產的百分之百棉紙製作。圓形紙磚周圍的邊也和方形紙磚一樣，稍微帶著一點點的凹凸不平，這樣一來反而可以製造出一種手感的溫度。圓形紙磚的直徑為 11.7 公分，大小剛好與一般的光碟片接近，所以普通用來收納光碟片的半透明套也適合用來收納圓形紙磚的作品。

盒裝壓線圓形紙磚內共有 21 張紙磚，其中 18 張為幾何設計的壓線紙磚（共有 9 種不同的款式，每一款各兩張），其餘 3 張為空白圓磚。這些壓線紙磚有一個非常大的好處，那就是來幫助初次接觸圓形紙磚的人，從練習的過程中找到創作圓磚時最需要的平衡與對稱感。透過壓線紙磚來熟悉畫禪繞圓磚的節奏後，我們就可以信心十足的來挑戰空白圓磚。

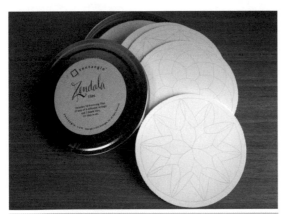

盒裝壓線圓形紙磚（白色、黑色、茶色）

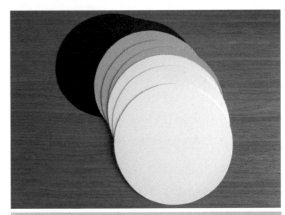

空白圓形紙磚（白色、黑色、茶色）

▌水性色鉛筆

幫禪繞圖樣上色的方式有非常多種，水性色鉛筆算是比較方便又容易上手的上色方式。水性色鉛筆的用法與普通色鉛筆類似，只是可以搭配上水筆的運用，除了讓顏色自然地融合之外，還可以創造出單一色階的表現。

水筆

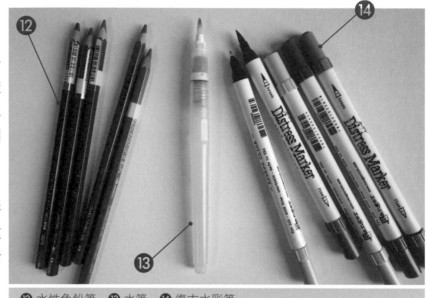

功能就和沾了水的水彩筆刷一樣,但水筆本身不含顏料,透過輕輕擠壓的方式就可以讓水筆裡面的水慢慢流出,是一個上水彩時不可缺少的好工具。水筆有幾種不同的用法,例如,可以搭配水性色鉛筆和復古水彩筆將顏色推暈開,產生朦朧的效果,或是直接挑選一枝水性色鉛筆,並將水筆筆頭對準後沾取上面的顏料,就和一般畫水彩的概念相同。

⑫ 水性色鉛筆　⑬ 水筆　⑭ 復古水彩筆

復古水彩筆

含有雙筆頭設計的復古水彩筆,與水性色鉛筆搭配水筆的用法相似,粗的一頭方便塗色,細的一頭可以畫出纖細的線條。通常上色時都會使用比較粗的那一頭,筆頭的設計就像是毛筆的筆尖,方便在各式各樣的範圍內塗上顏色。相較之下,用復古水彩筆畫出來的顏色會比水性色鉛筆來的要更厚重一點,在畫面上會呈現出古色古香的色調。

圓形紙磚收納夾

外殼顏色分為棕色以及黑色兩種顏色。裡面含有 15 個透明的圓形紙磚收納套,總共可以收納 30 張圓形紙磚作品。大小方便攜帶,也適合放在家中作為作品欣賞的裝飾。

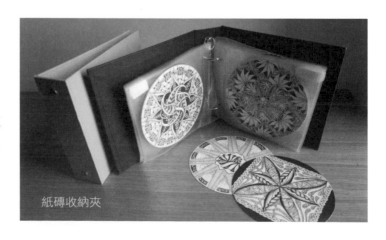

紙磚收納夾

作品欣賞

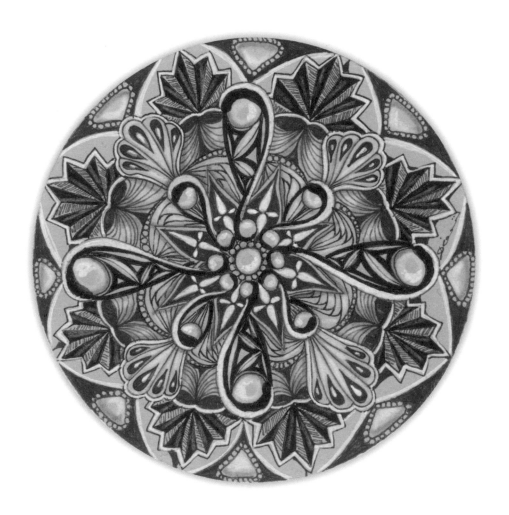

圖樣：錯落線、新月、片麻岩
工具：茶色圓磚、棕色代針筆、黑色代針筆、白色炭筆、2B 鉛筆、推紙筆

第三章
Chapter 3

壓線圓磚的畫法

兩位禪繞畫創辦人採用曼陀羅的概念，細心地製作 9 款不同的圓磚壓線設計，方便讓喜歡畫圓磚的朋友可以將禪繞圖樣畫入壓線的區塊裡，產生意想不到的美感。

這 9 款不同圓磚壓線的線條都是手繪掃描後再印上去的，因為創辦人認為手繪的「不完美」才能點亮一幅作品，使它有了生命力。其實，這也是要提醒熱愛畫禪繞的我們，不要太追求完美，同時也要記得多多去接受與喜歡自己的不完美之處。

壓線圓磚的主要目的是為了提供我們畫畫方向的導引，訓練我們在創作圓磚時用轉紙的方式維持對稱以及平衡感。既然是用於協助我們學習的好工具，我們不必害怕去超越壓線（暗線）或是改變它原本的區塊。反而，我們更要去挑戰它能帶給我們各式各樣不同創作上的啟發。

不論是白色、黑色還是茶色紙磚，壓線圓磚畫出來的作品總是令人驚艷，即使是同一款壓線的圓磚，也會因為每一位創作者的想法和畫風表現出截然不同的味道。以下是原廠設計 9 款壓線圓磚的示範，我們來看看將禪繞圖樣畫上後，所呈現出來的不同面貌吧！

壓線設計

示範 *1*

創作者：Nancy 老師 (CZT#14)
圖樣：錯落線、慕卡、嫩葉

挑選兩至三個禪繞圖樣，用轉紙的方式在區塊中畫上。不需要將區塊填滿或把壓線的設計完全遮住，這樣反而可以更清楚地襯托出壓線設計與圖樣結合的美感。

> **小叮嚀：**
> 你也可以在這頁利用已有壓線的空白圓磚畫畫看！

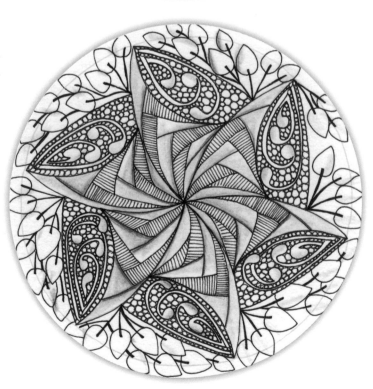

示範 *2*

創作者：好心藝 Arisa 老師

圖樣：韻律、新月、立方藤、
　　　　大浪 (Kass Hall)、條紋、
　　　　布瑞茲

挑選 5 至 6 個禪繞圖樣畫在區塊，不
但提升了作品的細緻度，也使整體畫
面看起來更加精彩。最後用代針筆照
著壓線設計的邊緣描過一次，成功地
表現出旋轉的力道。

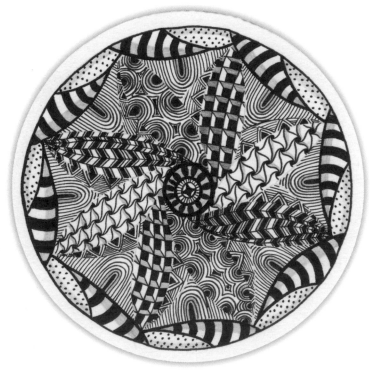

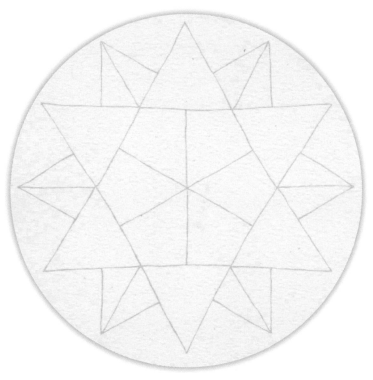

示範 *3*

創作者：Fan
　　　　（基隆社區大學拼布教師）
圖樣：勁 (Linda Farmer)、新月、
　　　　恩尼斯

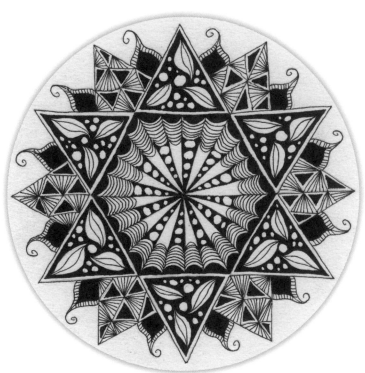

可以嘗試將壓線的線條用代針筆描過
一次，幾何的設計會顯得特別強烈。
在壓線邊界上搭配有機的圖樣之後，
一瞬間便會讓原本看似尖銳的畫面變
得柔和。

示範 *4*

創作者：Ivy Yen

圖樣：立方藤、慕卡、
　　　　芮克的悖論

遇到小區塊比較多的壓線設計時，可
以選擇將兩個小區塊合併為一大塊或
是挑選兩到三個圖樣平均分配至小區
塊中，讓作品看起來不但乾淨，而且
具有整體的一致性。

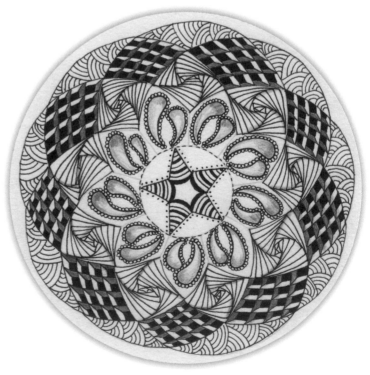

示範 *5*

創作者：Amy Yang
圖樣：錯落線、奇多、芒琴、
　　　　維斯奇 (Sandra Strait)

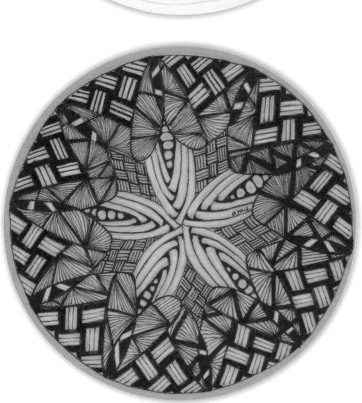

在茶磚上除了可以使用我們習慣的黑色代針筆外，還可以使用棕色的代針筆做為搭配。棕色代針筆的顏色在茶色的背景上可展現出復古般的優雅，剛好與相對之下較強烈的黑色融合，產生協調的色調。最後以白色炭筆做為亮光的表現，凸顯了整個畫面的立體感。

示範 6

創作者：Vicky Yeh
圖樣：烈酒、飛龍耳(Norma
　　　　Burnell)、斷裂帶、商路根、
　　　　冰粟花(Michele Beauchamp)

一個區塊不一定只有一個圖樣。遇到
區塊較大的壓線設計時，可以選擇兩
個圖樣來搭配：一個做為主角，另一
位則是配角。當主角與配角都上場後，
還可以請一個較簡單又不搶戲的圖樣
來客串，讓每個被選上的圖樣都能在
舞台上協力演出。

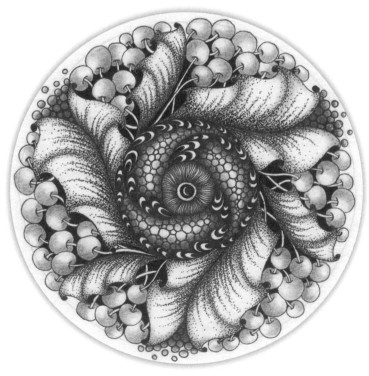

示範 7

創作者：Sophia Tsai (CZT#15)
圖樣：芬格、黎波里、芒琴

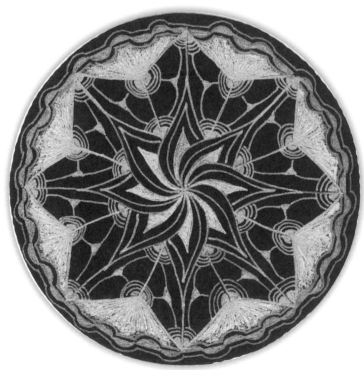

黑色背景的紙磚自然而然地會讓人感到夢幻，搭配彩色金屬筆就能呈現出如霓虹燈般的視覺效果。但由於金屬筆的筆頭較粗，比較適合用來在區塊內上色，或是利用簡單的線條畫出一層一層的光環。不必非要將黑色的背景用圖樣填滿，如此反而更能襯托出黑色圓磚的魅力。

示範 8

創作者： Michelle 老師
　　　　　(CZT#14)
圖樣： 芮克的悖論、牛毛草、
　　　　流動、新月

當壓線設計的困難度越高時，不妨可
以考慮選擇複雜度較低的禪繞圖樣來
做為搭配。線條簡單一點的圖樣（例
如牛毛草）反而可塑性較高，可以任
由區塊的形狀來改變自己不同的呈現
方式。

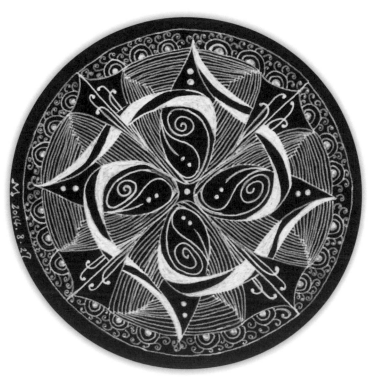

示範 9

創作者：Jean Tung
圖樣：沙特克

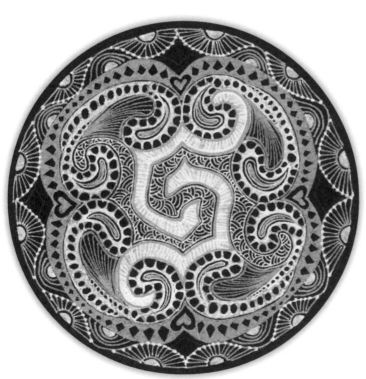

除了使用困難度較低的圖樣或是簡單的線條以外，將區塊全部填滿，也是另一個非常適合用來畫困難度較高的壓線設計的選擇。填滿不但可以解決挑選圖樣的問題，還可以讓一個畫面在色調上有了強烈對比，而這個強烈對比的功能就會成為吸引目光的焦點。

第四章
Chapter 4

空白圓磚的畫法

許多人一開始看到空白的圓形紙磚，會不知道該從哪裡開始畫起，還有許多人會問：「可以用尺嗎？」或「可以用圓規嗎？」其實答案從來都不是「不可以」，而是「真的」不需要。

創辦人在創立禪繞藝術時就不斷地提醒大家不要追求完美，因為世界上沒有任何事情或人是完美的。而事實真是如此：即使用尺或圓規來畫，也沒有辦法達到完美。有趣的是，我還經常聽到有人告訴我說，當他們用這些工具來畫禪繞時，作品反而失去了原有的「溫度」。其實要畫出漂亮的圓磚並不困難，我們最需要的不是一把尺或圓規，而是一顆安靜的心。在畫圓磚時，我們更需要的是放慢速度，再加上「轉紙」，就能畫出既美麗又對稱的線條。空白圓磚其實有非常多種的呈現方式，接下來會介紹幾個不需要先用鉛筆打暗線，直接用代針筆就能畫圓磚的方法，但是最重要的還是要記得兩個畫圓形紙磚的標準動作：

一、轉紙： 轉紙是為了方便我們的手在畫不同方向圖樣時，保持一定的平衡。

二、欣賞作品： 畫到一定的程度時，請以一個手臂的距離將圓形紙磚拿起來欣賞。欣賞作品的同時，順便觀察整體畫面的比例。

在這一個章節裡，我會介紹五種可以不用使用尺或是圓規的圓磚畫法。讓我們一起來體驗看看吧！

A. 取中心點

最普遍的圓形紙磚畫法就是取中心點，然後利用轉紙的方式一層一層地向外加上不同的禪繞圖樣。為了要讓線條以及圖樣的位置對稱，「轉紙」這個動作在畫圓形紙磚時是不可或缺的，這個動作不但能讓我們的筆觸變得更順，同時也使整個畫面更具有平衡感。我只能說在禪繞圓磚的世界裡，真的是「不轉不行」呀！

在我們開始畫之前，先來學幾個圖樣吧！

圖樣練習 1 ／胡椒／

1 先畫出一個圓。

2 從中心點出發，由內而外畫出第一個勾子。可以將勾子大膽地超越圓的周圍，會更加突顯立體感。

3 利用轉紙的方式，加上更多的勾子。

4 完成之後，用 2B 鉛筆在圓的周邊打上陰影，並用推紙筆將鉛筆的痕跡推暈開。如果想要表現出更立體一點的效果，可以利用白色水漾筆將每一個勾子的頂端點上光澤。

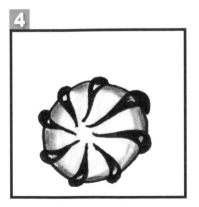

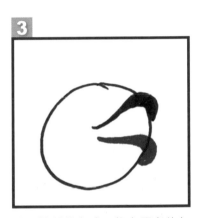

5 「胡椒」的變化：以不規則形的外框為底，將勾子從同一個點畫上。

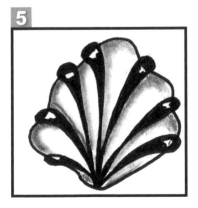

25

╱ 節日情調 ╱

1 先畫出幾個小圓點，盡量讓每一個點之間保留一點距離。

2 在每一個小圓點的外圍畫上圓，圓點不一定是在圓的正中央。

3 從圓點出發，用轉紙的方式向外畫上密集的線條。

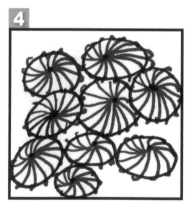

4 重複步驟 3，將每一個圓裡畫上線條。

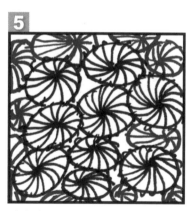

5 重複步驟 1~3，並將剩餘的空間填滿。

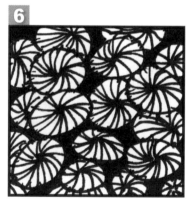

6 完成後將多餘的空白處填滿，提升畫面的對比。

光環結

1

先在上方畫出一個角。

2

利用轉紙的方式將其他的角加上，
形成一個星星的形狀。

3

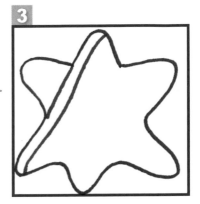

從星星正上方的角往左下方畫出
平行線，連接到星星左邊下方的
角。

4

從星星左上方的角往右下方畫出
平行線，連接到星星正下方的角。
畫線條的時候記得轉紙，找出適
合自己筆順的方向與角度。

5

從星星左下方的角往右畫出平行
線，連結到星星右下方的角。

6

從星星正下方的角往右上方畫出
平行線，連結到星星右上方的角。

7

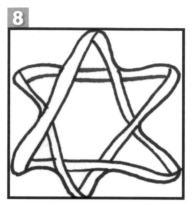

8

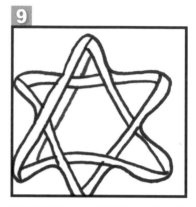

9

從星星右下方的角往左上方畫出平行線，連結到星星正上方的角。

從星星右上方的角往左畫出平行線，連結到星星左上方的角，完成「光環結」裡的第一層光環。

重複步驟 3，在星星裡加上第二層光環。

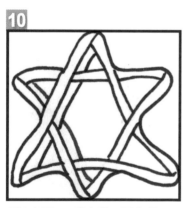

10

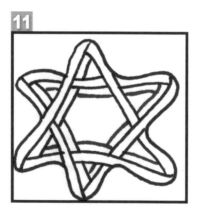

11

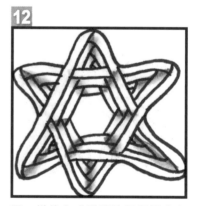

12

重複步驟 4，畫出第二層光環。

重複步驟 5~7，用轉紙的方式完成「光環結」裡的第二層光環。

用一樣的方式繼續將星星裡畫上更多層的光環，直到星星的六個角都填滿為止。最後利用 2B 鉛筆加上陰影，讓圖樣更加立體。

小叮嚀：
用轉紙的方式畫出一個六角星。畫這個圖樣需要非常專心，多運用轉紙的方式來畫，可減輕它的難度。

示範 ／**綜合應用**／光環結、胡椒、新月、節日情調

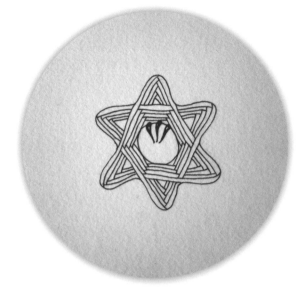

1 將「光環結」放置於圓磚的正中央,做為一開始的中心點。在「光環結」裡畫上「胡椒」。

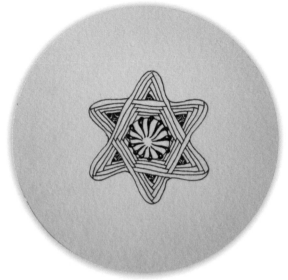

2 在「光環結」剩餘的空間裡填入「新月」。

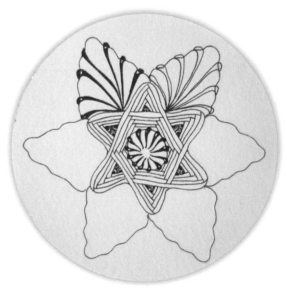

3 在中央的四周向外以轉紙的方式畫出 6 個不規則形做為「胡椒」的變化。

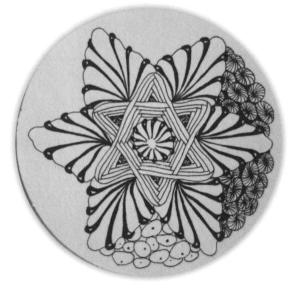

4 利用「節日情調」在「胡椒」與「胡椒」之間製造出圓的弧度。

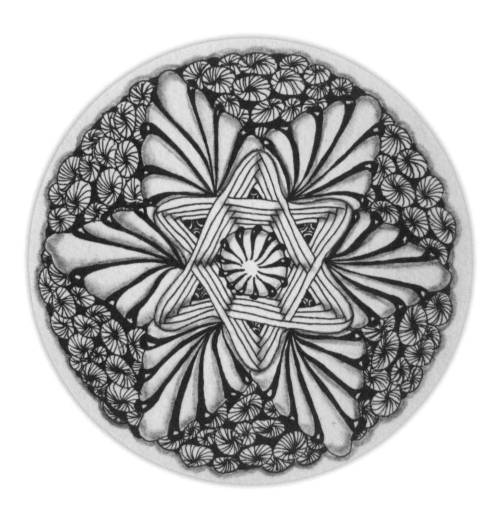

5 在圖樣上以及周邊留白的地方打陰影。

圖樣練習 *2* ／聚傘花序／

1

用轉紙的方式將五片類似葉子的形狀畫上。

2

在外圍加上一層光環。

3

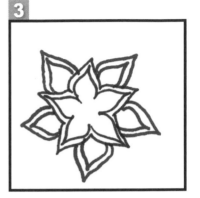

在葉子跟葉子之間的每一個缺口各加上一片葉子以及葉子的光環。

4

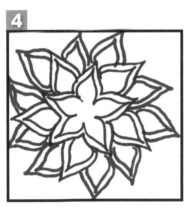

重複步驟 3。

5

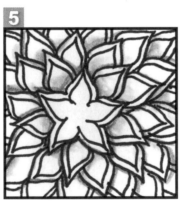

將更多的葉子以及葉子的光環由內而外畫上。

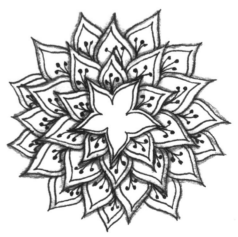

昂納馬托

1

在左方與右方各畫出一對平行線，讓中間稍微保留一些距離。

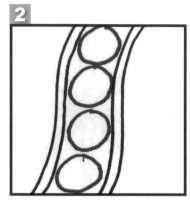

2

從上往下在中央畫出幾個圓。

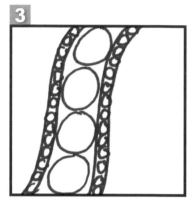

3

將平行線裡的空白處用小珍珠填滿。

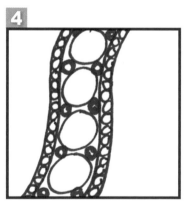

4

在兩對平行線之間的圓圈周圍放上黑珍珠。

5

完成後，挑選圓圈中的一側用 2B 鉛筆與推紙筆打上陰影。

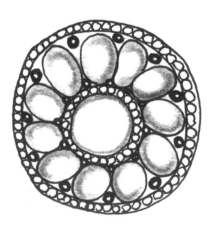

／ 片麻岩 ／

1

畫出一個圓後,在圓的裡面畫上
一個點。

2

向點對齊,利用直線條在圓裡畫
出一個「米」。

3

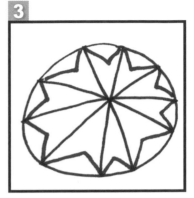

在圓的周邊利用小三角形將線條
與線條連結。

4

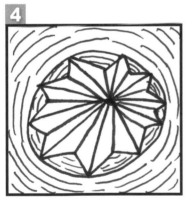

從小三角形的頂端連一條直線回
到「米」的中心點,並將圓形外
面用斷斷續續的線條做為光環。

5

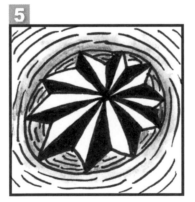

將「米」裡的每一個區塊挑選一
面塗黑,製造出立體的效果。

33

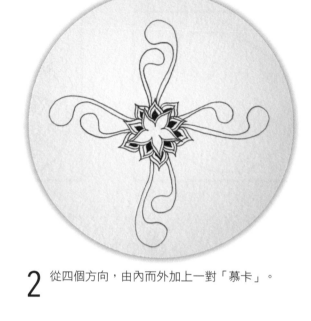

示範 ／**綜合應用**／聚傘花序、新月、昂納馬托、慕卡、片麻岩

1 將「聚傘花序」畫在圓形紙磚的中央做為中心點。

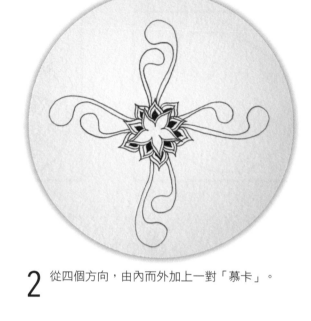

2 從四個方向,由內而外加上一對「慕卡」。

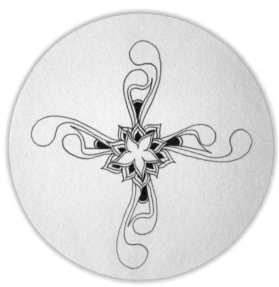

3 在「慕卡」的內側加上內光環之後,將裡面填上類似「新月」的圖樣。

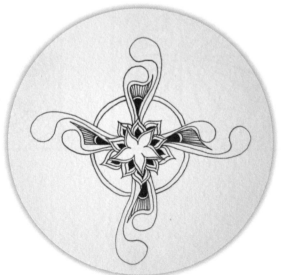

4 用雙平行線在「慕卡」的後方畫上一個圓。記得遇到圖樣「打架」時要從後面繞過去。

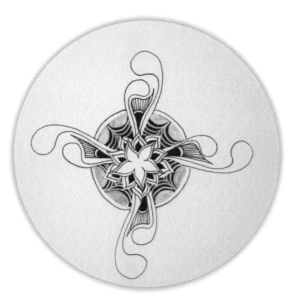

5 將圓裡面的區塊塗黑。確認墨水完全乾後再用
白色水漾筆畫上「新月」，呈現出反白的效果。

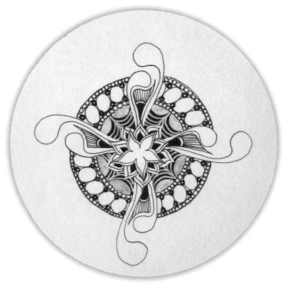

6 往外加上「昂納馬托」。

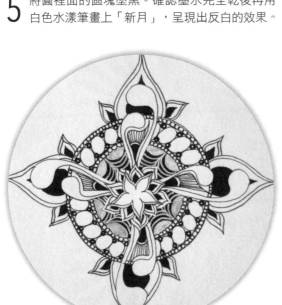

7 用「聚傘花序」的葉片以光環的方式圍繞住「慕
卡」，並在光環的兩側添加小小的葉片做為裝
飾。

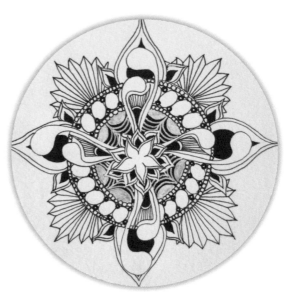

8 在四個斜對角畫上「片麻岩」。這裡的「片麻
岩」畫法不太一樣，跳過了一開始圓和點的步
驟，直接畫出直線條後，再以同樣的概念將線
條連結。

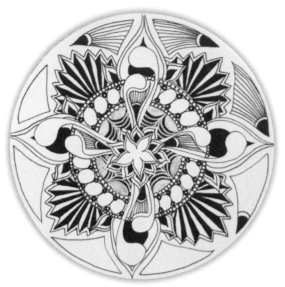

9 在剩餘的外圍空間畫上三角形的光環後填入圖樣。

小叮嚀：
不用擔心一開始不對稱的地方，
畫圖的過程中想辦法以光環、塗
黑、調整圖樣比例或是其他的方
法來修飾畫面，最後依然可以完
成一幅美麗的作品。

10 加上陰影。

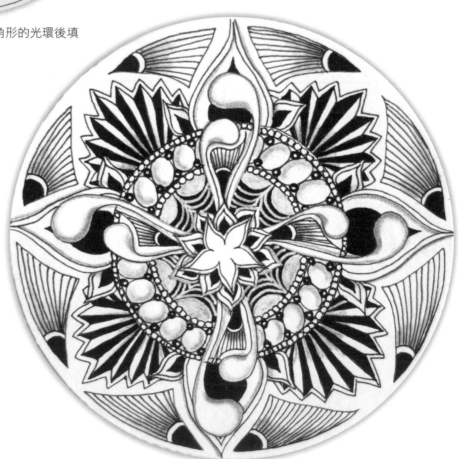

圖樣練習 *3* ／芒琴／

1

隨機打上幾個黑點，黑點之間的
距離不需要離得太遠。

2

取其中 3 個黑點用直線條連起，
形成一個三角形。

3

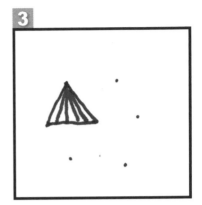

在三角形裡畫上密集的直線條，
從同一個點出發。

4

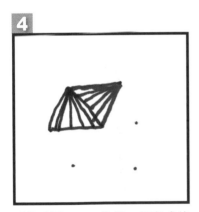

重複步驟 2~3，從第一個完成的
三角形開始連起。

5

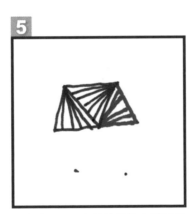

重複步驟 4，盡量讓線條在鄰近的
三角形裡從不同的點出發，才能
突顯三角形的立體感。

6

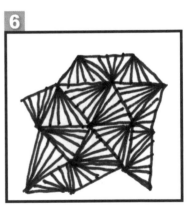

重複步驟 1~5，將圖樣繼續延伸。

╱ 鎖鏈 ╱

1

先由上往左下方畫上兩條帶有弧度的短線條，成為第一個鎖鏈。

2

連著第一個鎖鏈往反方向畫上第二條鎖鏈，兩個鎖鏈的連接處會出現一點點的縫隙。

3

從第一個鎖鏈的最尾端往第二個鎖鏈的反方向畫上第三個鎖鏈。

4

從第二個鎖鏈的最尾端往第三個鎖鏈的反方向畫上第四個鎖鏈。

5

重複步驟2~4，一直將鎖鏈畫到底。

6

最後將每一個鎖鏈之間縫隙塗黑，製造出陰影的效果。

／沃迪高／

1

先畫出「沃迪高」中央的葉脈。

2

將右側由下往上畫出「沃迪高」的葉片，讓每一個葉片之間保留一點距離。

3

以同樣的方式，將葉脈的左側也填上葉片。

4

在兩側加上更多葉片時，會遇到線條打架的狀況，這時候從原本線條的後方繞過去，就可以表現出葉片一前一後的距離感。

5

重複步驟 4，填上更多的葉片。

6

最後，回到一開始的中央葉脈並將右側的線條加粗，製造出陰影的效果。

／織女星／

1

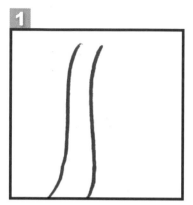

畫出兩條平行線。

2

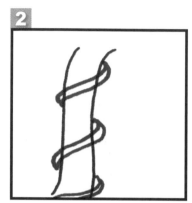

將平行線用兩條傾斜的線條從右往左勾住，可以畫超越步驟 1 的平行線，製造出立體感。

3

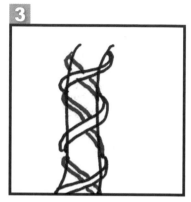

重複步驟 2，將兩條傾斜的線條從左往右勾住，遇到線條打架時記得從後方繞過去，製造出一前一後的距離感。

4

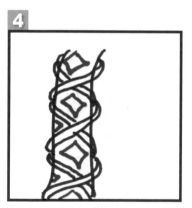

在線條縫隙之間畫上內光環。

5

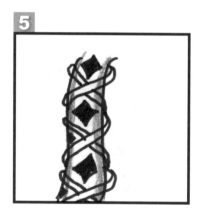

將內光環裡塗黑後，用 2B 鉛筆在「織女星」的兩側打上陰影。

示範／**綜合應用**／芒琴、鎖鏈、沃迪高、羽毛扇、織女星、騎士橋、春天

1 畫出一個圓之後，將裡面填入「芒琴」。在圓的外圍放上小珍珠，可以修飾圓的弧度。

2 在圓的外圍畫上「鎖鏈」。

3 用一對「鎖鏈」在四個方向從上往下畫出類似葉子的弧度。

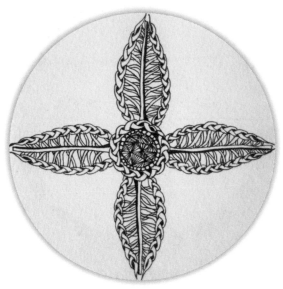

4 將葉子裡放入「沃迪高」。

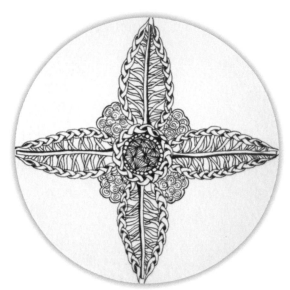

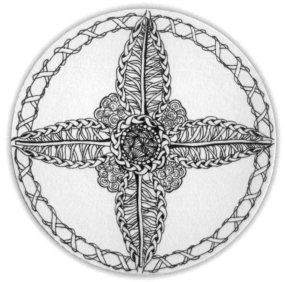

5 在四個斜對角加上「春天」。

6 將「織女星」畫在圓形紙磚的外圍，形成邊框。

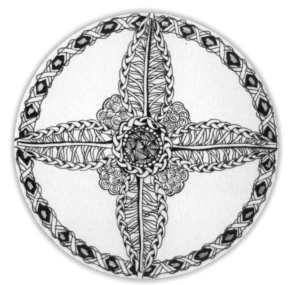

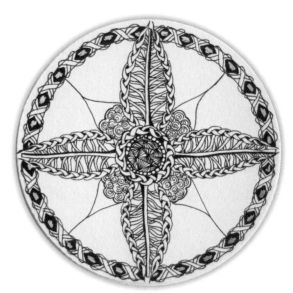

7 在「織女星」塗黑的地方用白水漾筆製造出光澤般的效果。

8 將剩餘的四個區塊以兩條線對切。

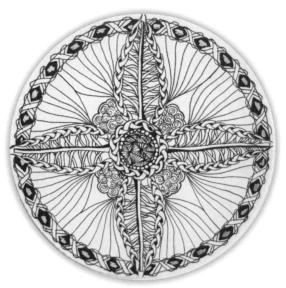

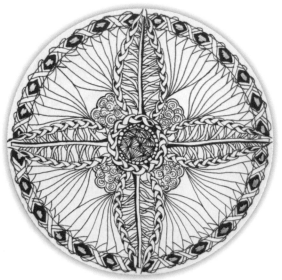

9 在小區塊裡畫上線條，從上方開始往下至同一個點結束。

10 以斜線條製造出類似扇子的圖樣。

11 在扇子的葉片裡加上斜線條做為裝飾，之後利用代針筆加粗線條，打造出立體感。

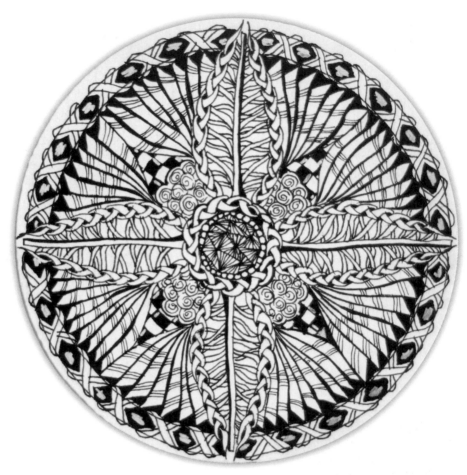

12 剩餘的區塊裡放入「騎士橋」，用白水漾筆在黑色的部分打上光澤。

小秘訣：
看得出來這是一張沒有用 2B 鉛筆上陰影的作品嗎？利用白水漾筆在塗黑的區塊裡打上亮點，或是用代針筆將圖樣的線條加粗，不需要用到 2B 鉛筆就能產生立體感。

B. 邊框設計

除了從中央出發之外，也可以嘗試先從外框畫起後，再將剩餘的空間填上適合的圖樣。先選擇一個禪繞圖樣，再將圖樣順著圓形紙磚的周邊利用轉紙的方式畫上。想要加強層次感的話，可以調整圖樣的大小或是加上第二層的邊框。

示範 ╱ *韻律* ╱

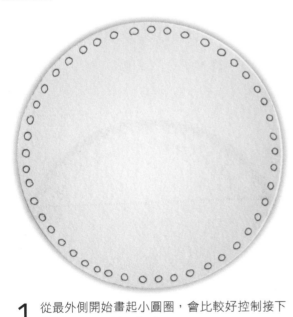

1 從最外側開始畫起小圓圈，會比較好控制接下來圖樣的距離以及位置。

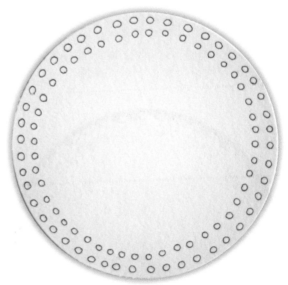

2 往內加上第二層圓圈。

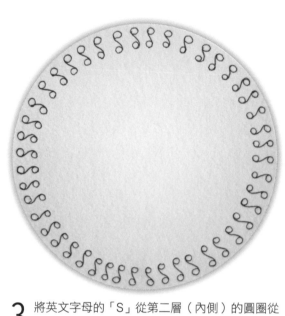

3 　將英文字母的「S」從第二層（內側）的圓圈從
　　上往下連至第一層（外側）的圓圈。

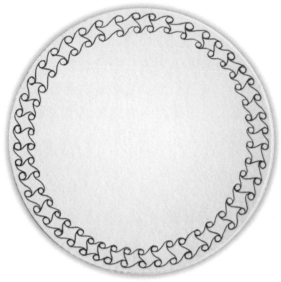

4 　將左、右的圓圈用「S」連起來。

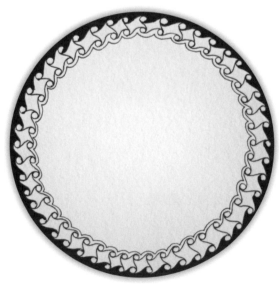

5 　如果覺得畫面單調，在內側畫上一道光環或將
　　外層多餘的空間塗黑，即可增加重量。

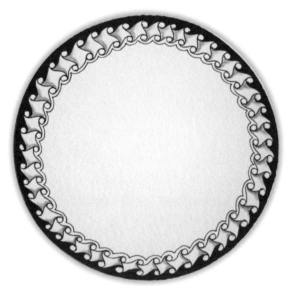

6 　加上陰影後，邊框變得更有層次感。

圖樣練習 *1* ／ 芮克思地 ／

1

先畫出兩個短短的平行線。

2

在平行線的上方畫上一個類似三角形的頭蓋。

3

將頭蓋裡的縫隙塗黑，並在上方加上一道光環。

4
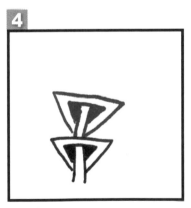
重複步驟 1。

5

繼續將圖樣延伸。

6

「芮克思地」的變化：用同樣的畫法，將圖樣圍成一個圈。

「芮克思地」是創辦人瑪莉亞女士發現的圖樣，她將這個圖樣獻給剛好滿六十歲的芮克先生（Rick + Sixty = Rixty），祝賀他的六十歲大壽！

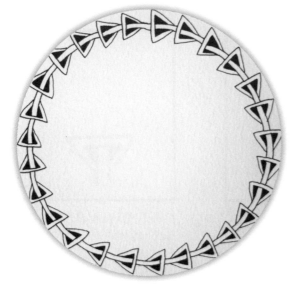

1　沿著圖的最外側，用轉紙的方式畫上。

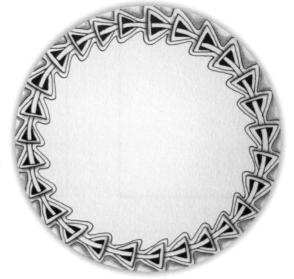

2　完成後，在圖樣的內側以及外側加上光環並且打上陰影。

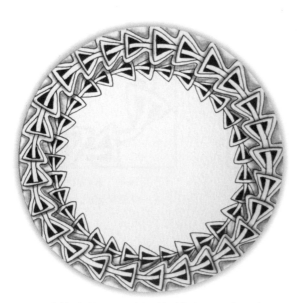

3　可以加上第二層圖樣，讓邊框變得更有厚度。

圖樣練習 2 ／錯落線／

1

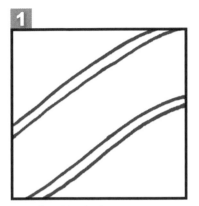

先畫出一對平行線。

2

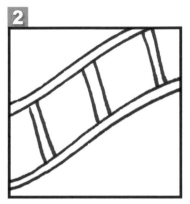

將平行線裡分割成幾個長方形的區塊。

3

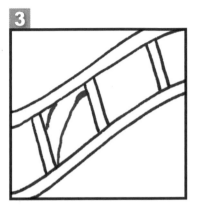

在長方形的區塊裡，從左下往右上畫出一條線連至長方形區塊的右上方，並在左上方添加一條較短的線條。可以將每一個線條的頂端加深，製造出立體感。

4

從長方形區塊裡的右下方往左上方畫出一條線，連結到第一條線。重複步驟 3~4，將長方形區塊畫滿線條。

5

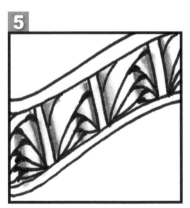

在其他長方形的區塊內用一樣的方式加上線條，最後用 2B 鉛筆做出陰影的效果。

1 先從最外層用轉紙的方式開始畫起，一邊轉紙一邊畫出一個圓。一次一筆畫，速度盡量放慢，這樣比較能拿捏線條之間的距離與線條的弧度。

2 往內加上第二層。

3 空一點距離後，以和前面步驟一樣的方式畫上第二與第三道圓。

4 用轉紙的方式加上直線。

5 在區塊內畫上「錯落線」。

6 將陰影打在圖樣的兩側以及線條的交叉處，加強整體立體效果。

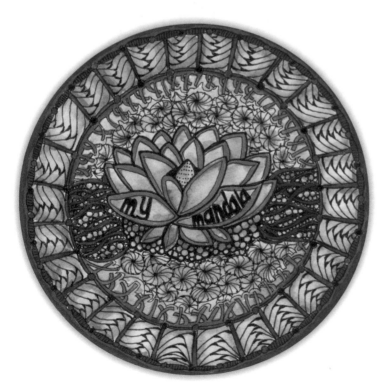

圖樣：節日情調、神秘、錯落線、雜草
工具：白色圓磚、復古水彩筆、水筆、黑色代針筆

C. 單版圖樣

往往我們會為了不知道要畫什麼禪繞圖樣而想破頭，但有時候其實單一禪繞圖樣的表現會更加突顯此圖樣的獨特美感。不論是幾何或是有機的圖樣，都適合以單版的方式呈現在圓形紙磚上，特別是幾何圖形的表現，不但簡單又有立體感。

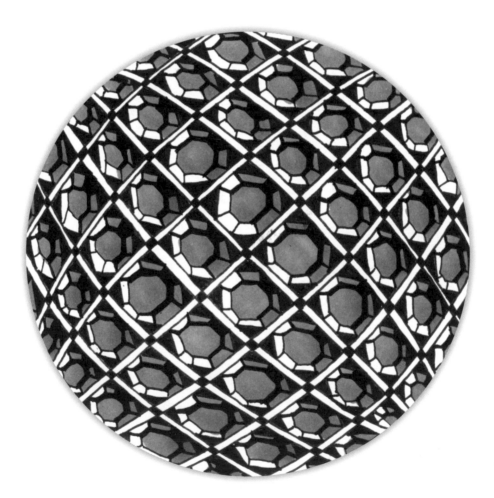

圖樣：「約翰十字」(Margret Bremner) 的變化
工具：白色尼娜紙、黑色代針筆、Marvy Uchida 塗色筆

圖樣練習 1 / 芮克的悖論 /

1
先畫出一個正方形。

2
從正方形的左上角往右下畫出一條微微傾斜的斜線。

3
從步驟 2 的斜線尾端畫出另外一條微微傾斜的斜線,連至正方形的右下方。

4
從步驟 3 的斜線尾端畫出另外一條微微傾斜的斜線,連至正方形的右上方。

5
從步驟 4 的斜線尾端畫出另外一條微微傾斜的斜線,連回正方形的左上方。可以看得出來,現在我們已經在原本的正方形裡畫出另外一個稍微有點傾斜的正方形了。

6
重複步驟 2~5,將正方形內填滿,製造出漩渦的效果。

小叮嚀:
試試看將這個圖樣用轉紙的方式來畫,讓一隻手負責轉紙,而另外一隻手負責畫出斜線條,就可以畫出更美麗的曲線!

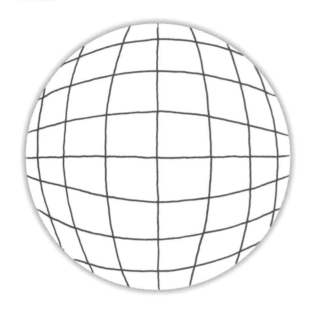

1 設定幾何圖樣的架構時，想像這個圓形紙磚是一顆球，在格子內用帶有弧度的線條畫上，就會有驚人的立體效果！格子畫好了之後，只要將「芮克的悖論」填入格子內就可以完成，非常簡單。

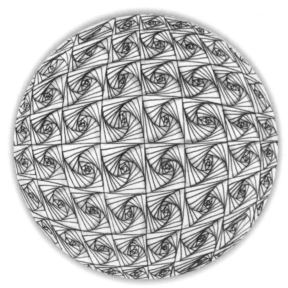

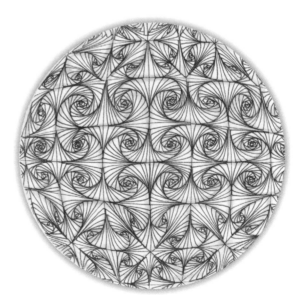

2 試試看將「芮克的悖論」一開始的出發點以不同方向畫在格子中，就可以創造出多變又神奇的視覺效果。

54

圖樣練習 *2* ／錯落線／

1

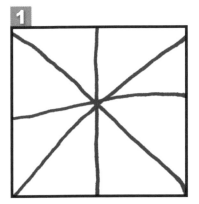

先畫出一個「米」字的線條，將畫面分割為 8 個三角形區塊。

2

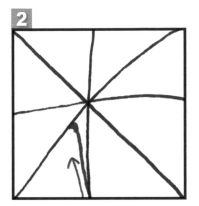

挑選其中一個三角形的區塊，從三角形的右下角往左上畫出一條斜線條，並在線條的頂端加深，製造出陰影的效果。

3

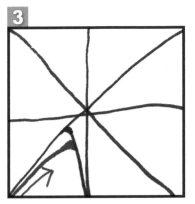

從三角形的左下角往右上畫出第二條斜線，再將頂端加深。

4

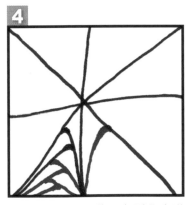

重複步驟 2~3，將三角形內畫滿線條。

5

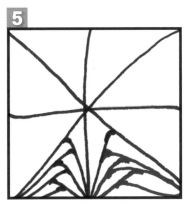

用同樣的方式在鄰近的三角形區塊內畫上線條，可以運用照鏡子的方式，讓兩個鄰近的三角形互相反映。

6

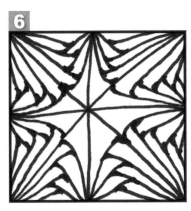

完成所有的三角形區塊後，會形成一個類似星星的圖樣。

小叮嚀：
我們曾經在邊框設計時所畫過的圖樣「錯落線」，其實有另外一種表現的方法，與「芮克的悖論」性質相同，每次只要換一個角落做為出發點，就可以畫出許多不同的變化。

示範 選擇由「米」字開始的圖樣，可以將中心點移位，製造出不同角度的立體感。

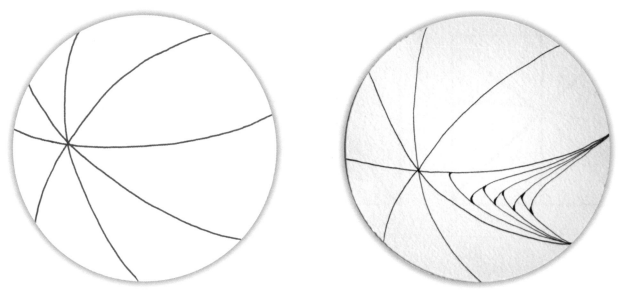

1 以帶有弧度的線條畫出一個「米」字，形成 8 個大小不同的三角形區塊，將其中一個三角形的區塊內畫上「錯落線」。

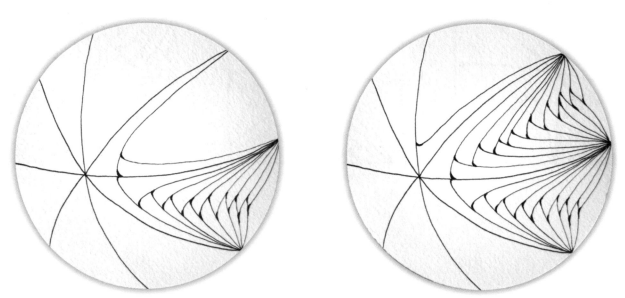

2 在第二個三角形的區塊中畫上「錯落線」時，運用反映的概念，讓兩個鄰近的三角形畫上線條。

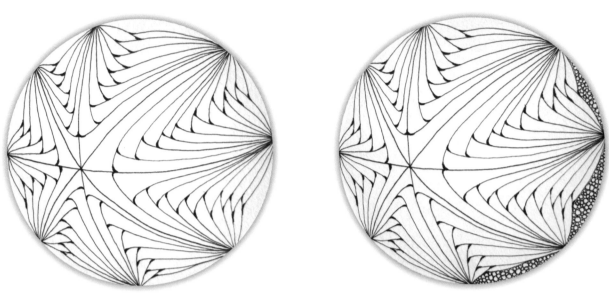

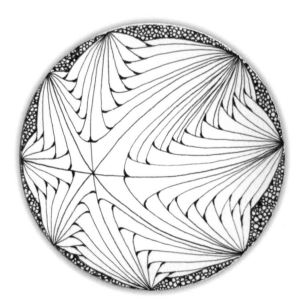

3 將「錯落線」都放入每一個三角形的區塊後,在背景填上小小的圓圈。如果將小圓圈之間的縫隙用代針筆塗黑,
可以加強整體畫面的對比。

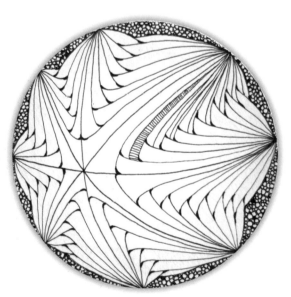

4 當畫面太單調時,可以試試看將「錯落線」裡
的空白處再畫上一條對切線。

5 在第二個三角形的區塊中畫上「錯落線」時,
取用反映的概念,讓兩個鄰近的三角形畫上線
條。

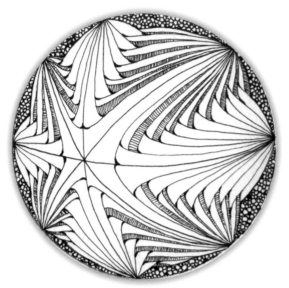

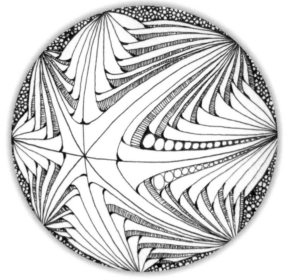

6 在第二個三角形的區塊中畫上「錯落線」時，取用反映的概念，讓兩個鄰近的三角形畫上線條。

7 挑選一些多餘的空白處用棕色代針筆畫上圓圈，並將圓圈後面多餘的空間填滿。

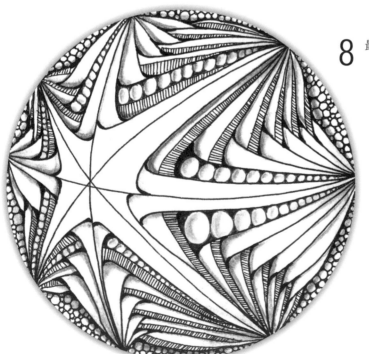

8 最後用 2B 鉛筆打上陰影，讓整體畫面變的更立體。

小叮嚀：
挑戰看看以其他「米」字開始的圖樣，像是「片麻岩」、「雙荷子」、「喧鬧」、「匆忙」、「海蔥」。詳細圖樣分解請參考《蘿拉老師教你畫禪繞》一書的第五章。

圖樣練習 *3* ／布瑞茲／

利用兩條帶有弧度的線條，畫出一個類似葉片的形狀。

將葉片的中央畫上一條直線。

用平行線畫出葉脈後，再將裡面塗黑。

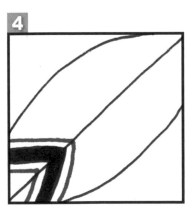

加上光環。

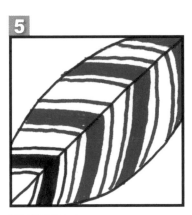

重複步驟 3~4。

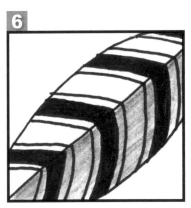

完成後，用 2B 鉛筆在葉片的右側打上陰影，製造出立體效果。

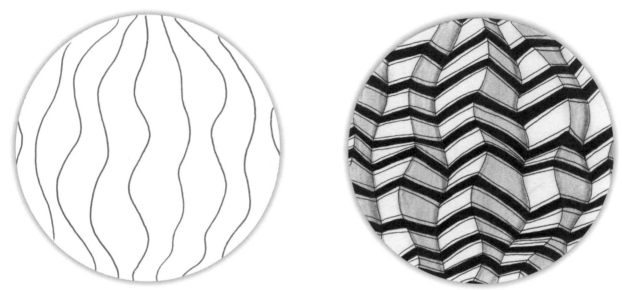

當圖樣的底線只有直線條時，將原本單調的直線條扭曲變成不規則的線條，來挑戰看看視覺效果的極限！

小叮嚀：
嘗試看其他類似的圖樣，像是「沙特克」、「長壽花」、「米爾」。詳細圖樣分解請參考《大家一起來學禪繞畫》的第 30 頁和第 82 頁。

D. S形曲線

在圓形紙磚上畫上「S」，將畫面對分為兩半，左半邊與右半邊的面積大小不一樣沒有關係，還是可以呈現出優雅的圓磚風格。由於「S」形的線條不好拿捏，所以建議先以 2B 鉛筆在紙磚上打上暗線之後再進行創作。

圖樣練習 1 ╱烏賊╱

1

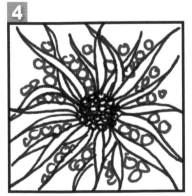

畫出一群黑色的小珍珠，但不必將珍珠內完全塗黑，製造出光澤的效果。

2

利用轉紙的方式，由內而外地在黑色珍珠旁加上細長的葉片。

3

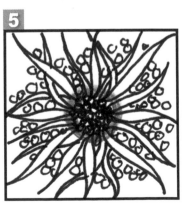

加上更多葉片時，會遇到線條打架的狀況，這時候記得從原本線條的後方繞過去，就可以製造出葉片一前一後的距離感。

4

在葉片的縫隙中加上白色的小珍珠。

5

最後，用 2B 鉛筆在黑珍珠的周圍打上陰影。

／雜草／

1

先畫出一根小草。

2

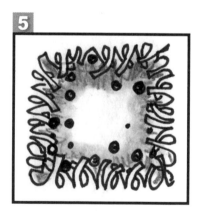

畫第二根小草時，從第一根小草的後方繞過，製造出一前一後的距離感。

3

用一樣的畫法以及轉紙的方式將其他的小草加上。順序以及方向盡量不要一致，才能製造出「雜草」的效果。

4

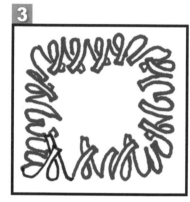

最後加上類似黑珍珠的小果子，讓整體畫面變得更加豐富。

5

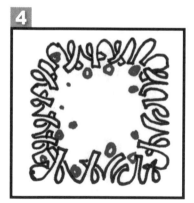

最後，用 2B 鉛筆在黑珍珠的周圍打上陰影。

示範 ／ 綜合應用 ／烏賊、雜草

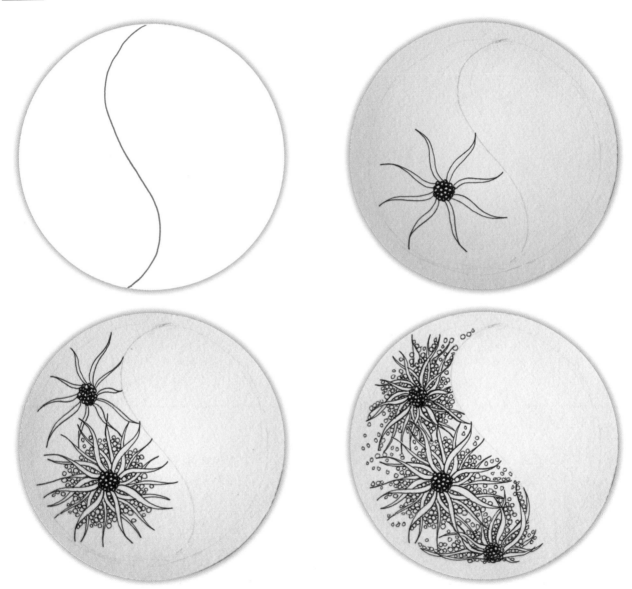

1 用 2B 鉛筆在圓形紙磚打上暗線，將畫面用「S」曲線的線條從中央對切成兩半後，再將左半邊畫上「烏賊」。

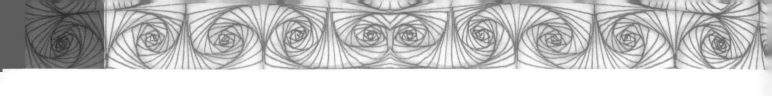

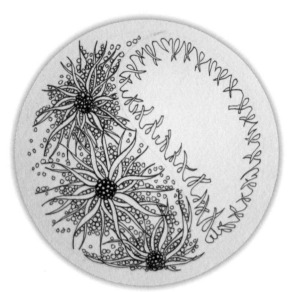 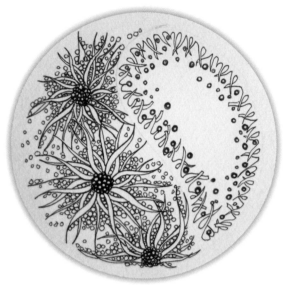

2 完成後，在右半邊畫上「雜草」。

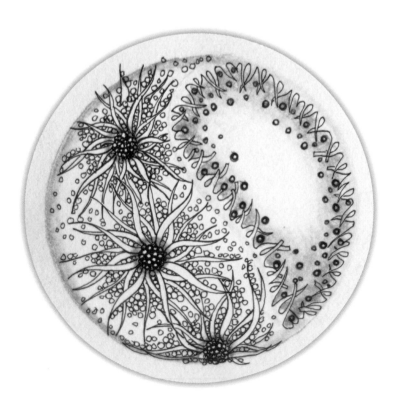

3 最後用 2B 鉛筆以及推紙筆打上
陰影，製造出朦朧的美感。

圖樣練習 *2* ／流動／

由內向外畫出第一個水滴狀的葉片。

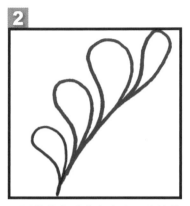

用同樣的方式往上畫出更多的葉片。

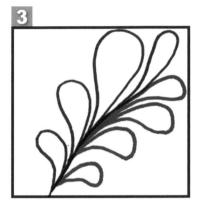

將另外一邊也加上葉片。

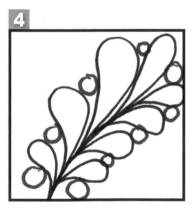

在葉片之間畫上珍珠。

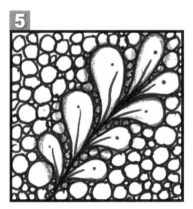

完成後如果覺得畫面太單調,可以在每一個葉片裡加上簡單的線條,做為裝飾。

愛順她

1

先將短短的直線條與橫線條排列好。

2

將所有的橫線條用帶有弧度的線條連至下方的直線條，形成水滴狀。

3

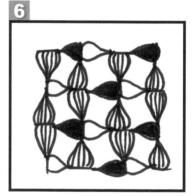

轉紙之後，用同樣的方式將直線條連至左方的橫線條。

4

一樣用轉紙的方式，將橫線條畫上帶有弧度的線條連至上方的直線條。

5

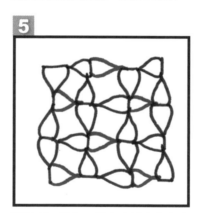

再轉紙，將每一個方向都畫上水滴狀的圖形。

6

完成後，可以將水滴形狀裡面的空白處畫上簡單的線條做為裝飾。

小叮嚀：
一開始的直線條與橫線條不能畫的太長，必須是非常短的小線條。當完成基本圖樣後，可以在圖樣裡做出自己喜歡的變化。這個圖樣的由來是兩位創辦人相知相惜，兩人每次在合影時總是自然流露出甜情蜜意。芮克先生將他發現的這個圖樣命名為「愛順她」，取自瑪莉亞女士中間的英文名字（Assunta），將這個圖樣獻給他鍾愛的妻子，做為瑪莉亞 60 歲生日的賀禮。官方的圖樣分解步驟，是先將同一個方向的圖形畫上後，再利用轉紙完成其他方向的圖形，可是每個人習慣的步驟也許不同，我反而認為先將上、下的圖形畫上之後，再去完成左、右的步驟，會讓「愛順她」變得簡單許多。在練習禪繞圖樣的過程中，你也可以試著尋找一個自己覺得最方便以及舒服的方式來完成圖樣。

示範 ╱ **綜合應用** ╱ 流動、愛順她

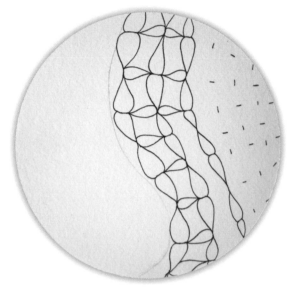

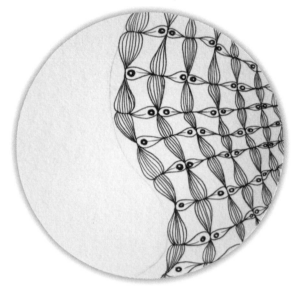

1 用 2B 鉛筆打好暗線之後,在右半邊的區塊中填入「愛順她」。將「愛順她」一開始的短線條從左畫到右,讓線條與線條之間的距離由大變小,創造出在「單版圖樣」裡出現的圓形立體概念。

2 完成後,在「愛順她」裡加上變化。

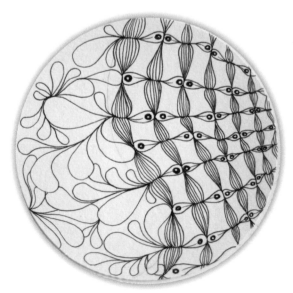

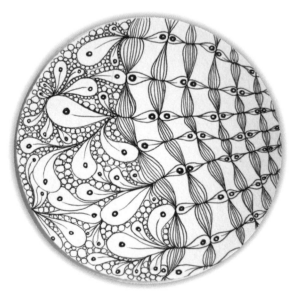

3 在左半邊的區塊裡加上「流動」。剛好「愛順她」與「流動」都有出現類似水滴狀的圖形,所以可以嘗試將兩個圖樣結合,讓整體畫面看起來更有融合感。

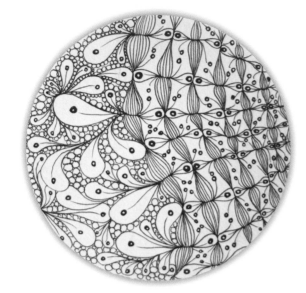

4 在「愛順她」的小格子裡加上簡單的裝飾，讓
畫面變得更豐富。

5 用 2B 鉛筆以及推紙筆打
上陰影，完成作品。

圖樣練習 3／IX／

1

先劃出一條直線，在兩段放上倒三角形並將三角形內塗黑。

2

在外層加上一層光環。

3

加上第二層光環。

4

重複步驟 1~3，遇到線條打架時，從後面繞過去，製造出一前一後的效果。

5

在第二個「IX」上加上兩道光環。

6

用 2B 鉛筆加上陰影，製造出立體感。

1 由於是單版圖樣的表現，一開始可以不需要用 2B 鉛筆打上暗線。首先，在圓形紙磚稍微偏左的地方畫上一個「IX」。

2 將更多的「IX」畫上，讓目前的畫面都維持在圓形紙磚的左半邊。

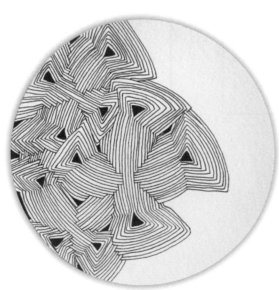

3 用轉紙的方式，把圖樣與圖樣結合起來。將注意力集中，最好是一氣呵成完成這個步驟，才比較不會錯亂。

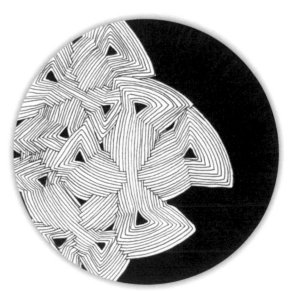

4 用黑色軟毛代針筆將右邊的區塊填滿。用「S」形曲線的畫法來畫單版圖樣時，可以將左半邊與右半邊填上不同的底色，製造出強烈的對比效果。

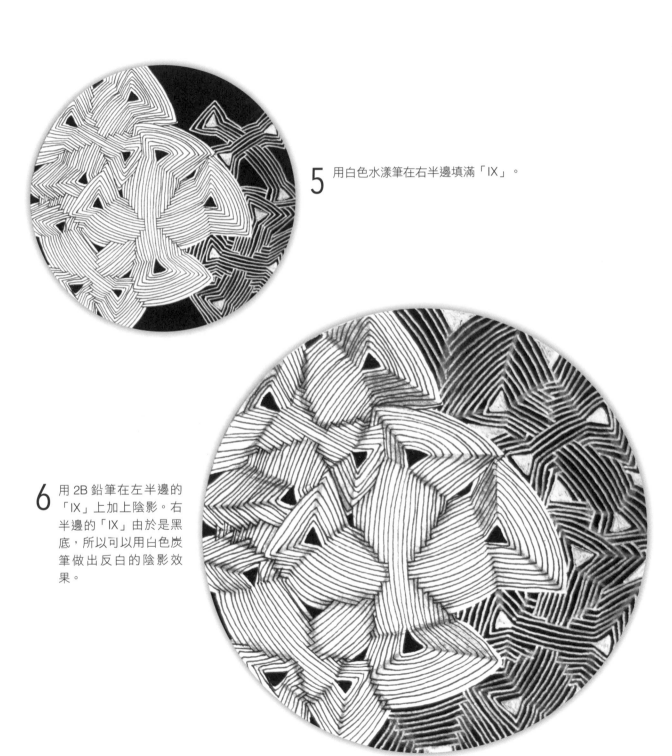

5 用白色水漾筆在右半邊填滿「IX」。

6 用 2B 鉛筆在左半邊的
「IX」上加上陰影。右
半邊的「IX」由於是黑
底，所以可以用白色炭
筆做出反白的陰影效
果。

E. 螺旋外轉

從宇宙的銀河到地上的松果，「螺旋」形狀在大自然裡可以說是處處可見。在所有自然形成的螺旋裡，似乎都隱藏著一個神秘的計算，數學家後來稱它為「對數螺線」（logarithmic spiral）。在 16 世紀時，許多科學家都對這個神秘的螺線感到好奇而開始進行研究，他們發現從人類的身體到大自然界的動植物，對數螺線的例子幾乎是無所不在。之後更有人發現，原來我們知道的世界名畫中都各自隱藏著對數螺線的概念，所以之後都被大家視為「美」的標準比例。

對數螺線的開始由中央出發，以順時針的方向往外擴張。

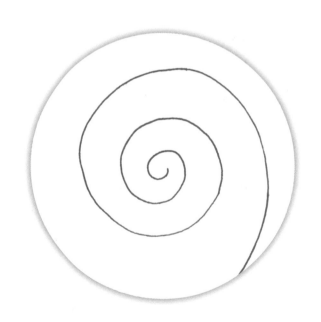
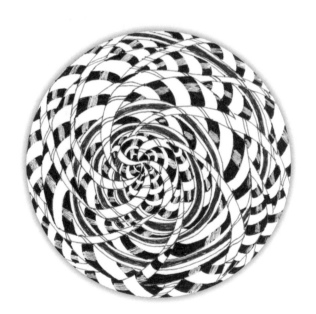

圖樣練習 *1* ／水之花／

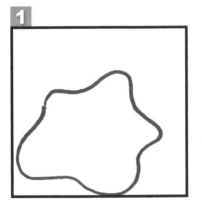

1

先畫出一個類似星星的不規則形。

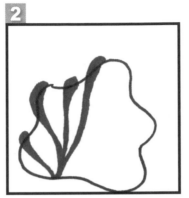

2

從下往上畫出 4 個類似在「胡椒」裡出現的勾子。

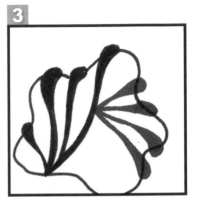

3

在第 4 個勾子上再畫出 4 個勾子，用轉紙的方式尋找筆順的方向。

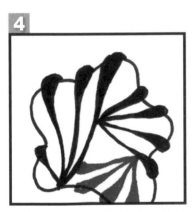

4

重複步驟 2~3，將不規則形的外圍都畫滿勾子。

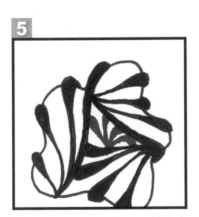

5

將裡面也畫上 4 個勾子，製造出「螺旋」的效果。

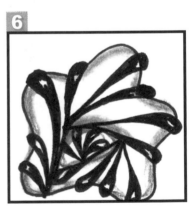

6

完成後，用白色水漾筆在勾子的上方點出光澤，並用 2B 鉛筆在圖樣的周邊加上陰影。

作品欣賞

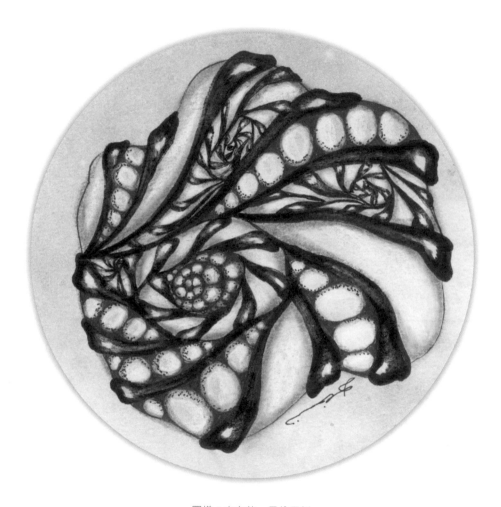

圖樣：水之花、昂納馬托
工具：白色自製彩印圓磚、黑色代針筆、棕色代針筆、白色炭筆、2B 鉛筆、推紙筆

圖樣練習 *2* ／愛蘿拉／

1

畫上一個類似英文字母「L」的線條。

2

往下加上第二個「L」。

3

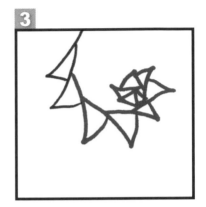

開始用轉紙的方式往內畫上「L」，讓它的大小逐漸變小。

4

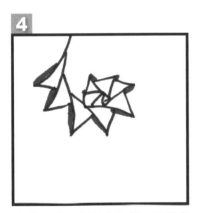

將「L」的左側線條加粗，呈現出立體感。

5

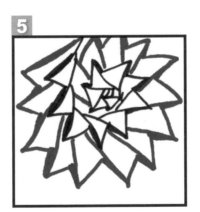

以光環的概念將「L」用轉紙的方式加在外層，再重複步驟4。在畫外層時，讓「L」的線條變得更加柔軟、自然。

6

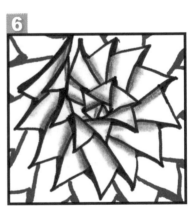

用轉紙的方式加上更多的「L」，最後畫上陰影後完成。

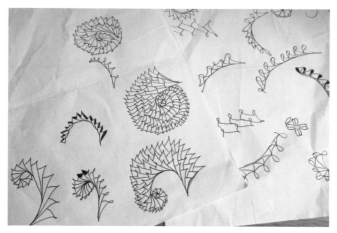

「愛順她」和「芮克思地」都是兩位創辦人發現圖樣後，各自獻給對方最好的禮物。熱愛禪繞畫的你，一定也會很開心收到有人為自己量身訂做的禪繞圖樣。在我得知「愛順她」和「芮克思地」的故事來源後，我也有感而發地發現了一個圖樣，並將它獻給介紹禪繞給我的母親大人——蘿拉老師。

蘿拉老師的英文名字為 Laura Liu，所以我在筆記本上用螺旋的概念寫出很多的「L」。嘗試過了很多種版本之後，我決定用這個外觀類似蘆薈植物的圖樣做為我要獻給蘿拉老師的禮物。蘆薈的英文是 Aloe vera，所以我將蘆薈（Aloe）與蘿拉（Laura）兩個英文字做結合後，成為「愛蘿拉」（Alaura）。

示範

除了使用單一圖樣來呈現螺旋之美以外，也可以嘗試以同樣的概念加上其他的禪繞圖樣，這樣不但會讓畫面變得更豐富與精彩，也讓整體的視覺感顯得更加融合。

創作者：Adeline Tang 湯玉婷

圖樣：商陸根、天使魚（Marizaan van Beek）、費克普斯（Brad Harms）

禪繞畫很奇妙的地方在於它有多元的畫法：即使不將一個畫面完全填滿或畫上陰影，也可以呈現出另外一種單純且帶有「禪」味的心境。

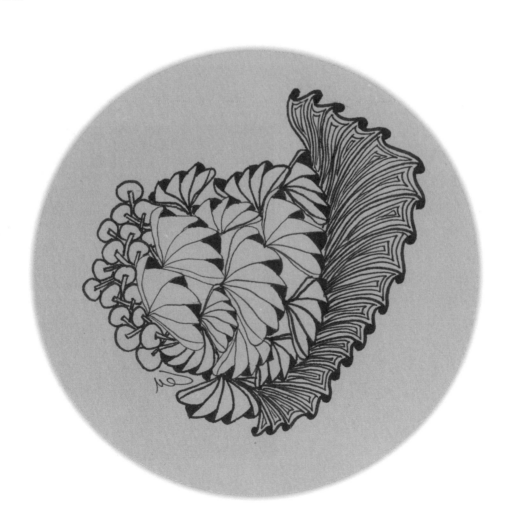

第五章
Chapter 5

萬花筒的運用
Kaleidoscope

還記得我們小時候喜歡玩的萬花筒嗎？萬花筒中充滿著色彩繽紛的變化，能輕易地讓觀看者像愛麗絲一樣掉入百變又奇幻的夢遊世界裡。萬花筒中的世界永遠是充滿著夢幻的色調，但在千變萬化的畫面下卻保持一定的平衡。如果我們嘗試將萬花筒的概念畫在圓形紙磚上，會迸出什麼樣的火花呢？讓我們一起在黑色圓磚上畫出兒時最美好的記憶吧！

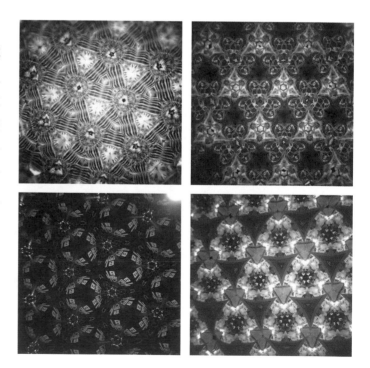

萬花筒原文名稱：**Kaleidoscope**
希臘文：**Kalos**「美麗「+ **eidos**「形狀」+**scope**「觀察者」
發明者：**David Brewster**（1817年）

將手機的鏡頭對準萬花筒的孔，拍下裡面的畫面，就可以帶來更多創作的靈感！

材料：
黑色圓磚、白色水漾筆、彩色金屬筆、透明亮彩筆、白色炭筆、推紙筆。

示範 *1*

1 在圓磚上取中心點時，點或小圓圈永遠比直接
畫線條來的容易許多，所以一開始先用點在正
中央做記號後，再以它為中心點，畫上較大的
圓圈。

2 從中心點散發至周圍，將圓圈裡面用泡泡填滿，
由大到小，製造出魚眼的效果。

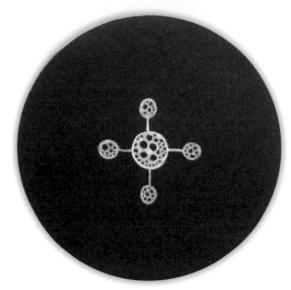

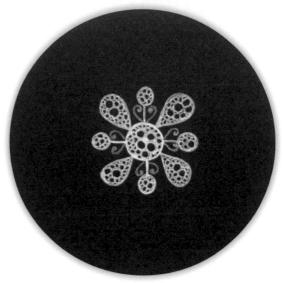

3　從上、下、左、右開始定位，再用轉紙的方式放上其他的圖樣。

4　4個方向都定位後，將剩下的空處繼續用轉紙的方式加上圖樣。

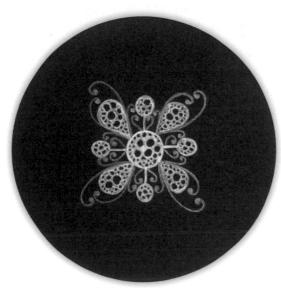

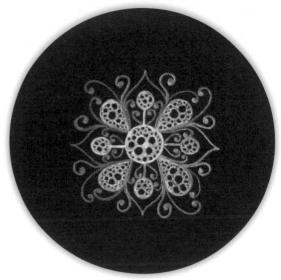

5　萬花筒的表現其實可以用非常簡單的元素組成，其中我最喜歡用的款式包括了小豆芽、洋蔥頭、水滴與小圓點。

6　搭配不同顏色的金屬筆，即使是這麼簡單的線條與形狀，也可以立刻在黑色圓磚呈現出色彩繽紛的視覺效果。

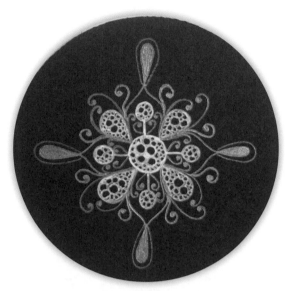

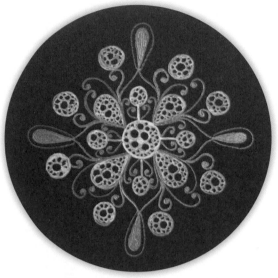

7 用金屬筆將小區域填滿也是一種很令人注目的表現方式。

8 用轉紙的方式，繼續將有空位的地方加上其他的圖樣。即便是畫了重複或類似的圖樣，作品也能顯現出獨特的主題感。

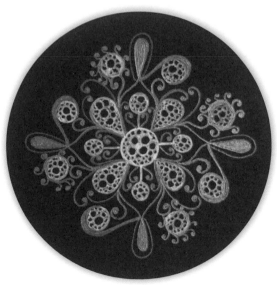

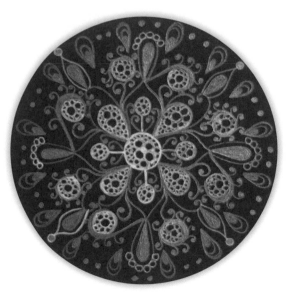

9 利用簡單的線條在圖形上做出裝飾，使畫面變得更加豐富。

10 光環、小圓圈以及點點都是非常好取平衡又帶有華麗風格的好選擇。

11 最後用透明亮彩筆將一些區塊點上一閃一閃的亮片。

12 美麗動人的萬花筒完成了！

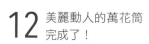

小秘訣：
想要呈現萬花筒中的平衡與對稱感，最重要的就是要「轉紙」。紙轉手不轉，轉紙讓我們在畫圖的時候可以專心在每一個圖樣本身的結構，而不是多費心思在調適我們手的方向或角度。

示範 *2*

1 一樣用點做過記號後，從中心點出發往外畫出類似葉子的形狀，並將裡面用重複的線條填滿。

2 4個方向用轉紙的方式完成後，再從斜對角畫，一樣用轉紙的方式畫出葉子的形狀。

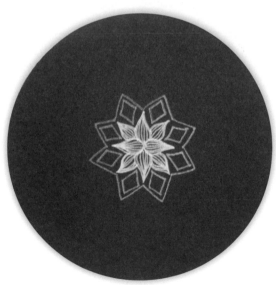

3 葉子與葉子之間畫上菱形，再用光環將所有的圖形包住。

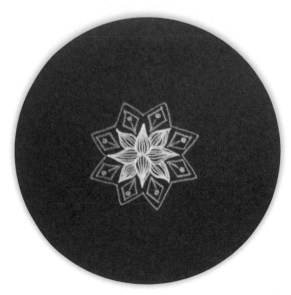

4 用不同顏色的金屬筆將菱形裡原本暗淡的空間點亮。

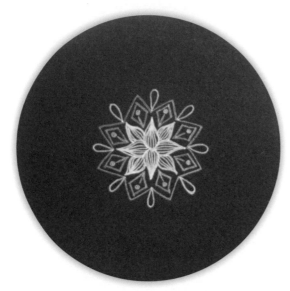

5 畫上類似水滴狀的圖樣，繼續向外延伸。

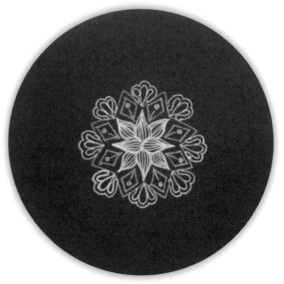

6 加上一層光環，讓一個原本看似單調的圖樣變得更加明顯。

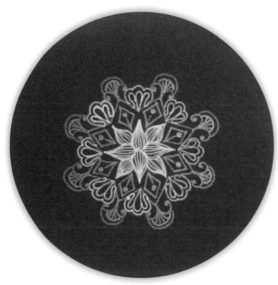

7 替換不同顏色的金屬筆可以讓畫面的色調變得更加豐富。

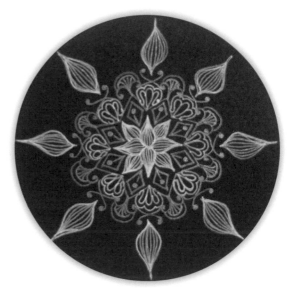

8 加上大片的葉子並將葉子裡用線條填滿，呼應了一開始中央的圖樣，讓整個畫面看起來更加協調。

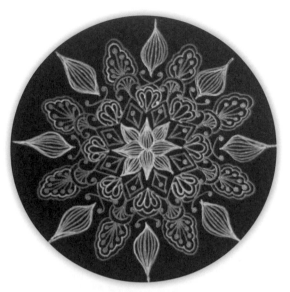

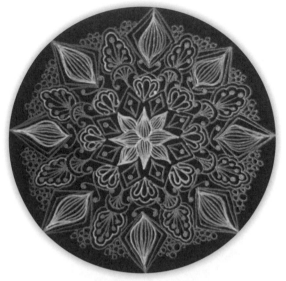

9 用金色的金屬筆畫出短短的直線條並在線條的上方加上點點，讓畫面變得更加明亮。

10 如果覺得畫面太單調，可以在剩餘的周圍畫上小泡泡來做為裝飾。

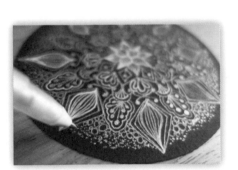

11 最後用透明亮彩筆將一些區塊點上一閃一閃的亮片。

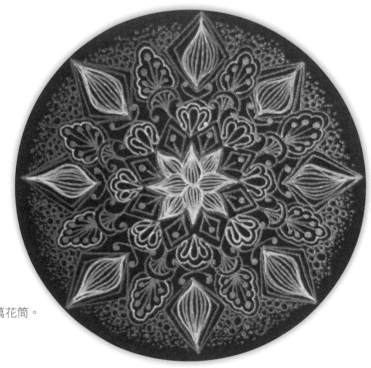

12 完成一枚「美得冒泡」的萬花筒。

1 利用轉紙的方式，在圓磚的中央繞出類似小米
粒的形狀圈。

2 在上、下、左、右開始加上不同形狀的光環。

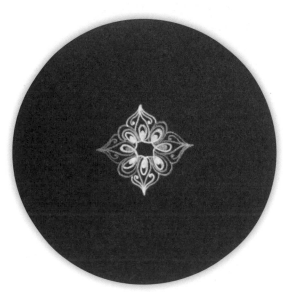

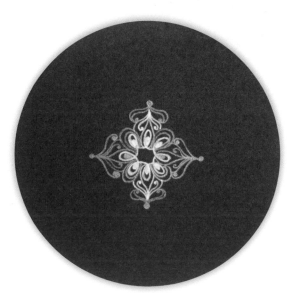

3 以光環的尖端往下畫上往內彎的小豆芽。

4 利用不同顏色的金屬筆向外加上裝飾。

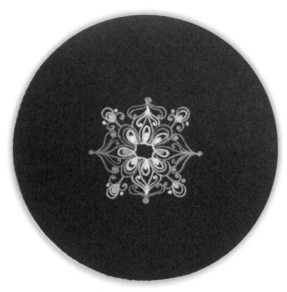

5 在4個斜對角畫上小豆芽，配合類似小米粒的
圖形繼續往外延伸。

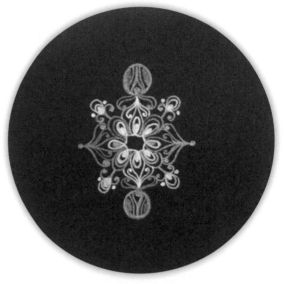

6 上、下兩方加上圓形的光環，光環裡畫上線條
之後，用金色金屬筆填滿兩側。

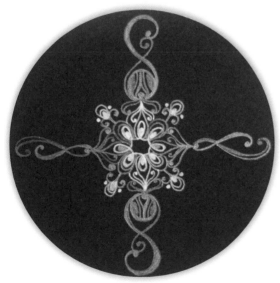

7 在4個方向各畫上一對拉長版的豆芽，兩個豆
芽一高一低、轉向也不同。

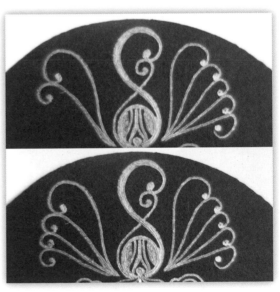

8 在圖形光環的兩側，從同一個點開始往上拉出
由高到低的豆芽，形成類似蝴蝶翅膀的圖樣。

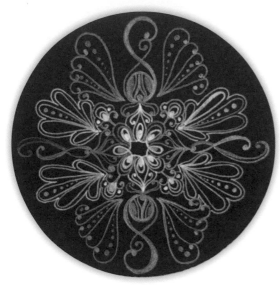

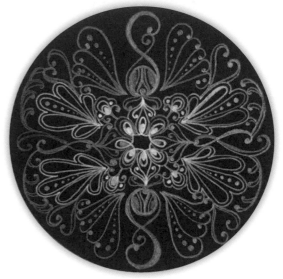

9 在下方用白色水漾筆畫上另一個類似蝴蝶翅膀的圖樣後，用金屬筆在圖樣裡點上小圓點做為裝飾。

10 在剩餘的空間加上成雙成對的小豆芽，使整體畫面變得更加優雅。

11 用白色炭筆再加上推紙筆，以上陰影的方式在圖樣的周圍打上淡淡的微光，使畫面變得更柔和與夢幻。

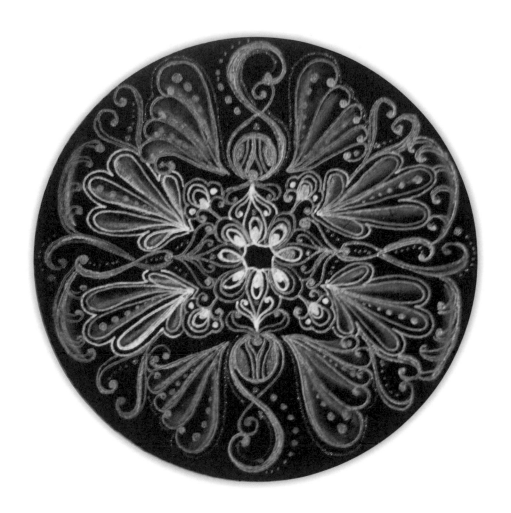

12 優雅又夢幻的萬花筒大功告成！

小秘訣：
金屬筆的色彩繽紛，非常地吸引人。我建議一張黑圓磚使用兩至三個顏色，以替換的方式來使用，就能成功呈現色彩的美感，而又不會過於花俏。白色的水漾筆與金色金屬筆在黑圓磚上的亮度最高，而透明亮彩筆很適合用來做最後的點綴，讓整個畫面變得更加迷人。

第六章
Chapter 6

彩色禪繞的畫法

茶色圓磚的表現

以黑色代針筆搭配棕色的代針筆以及白色炭筆，禪繞畫在茶色紙磚上的表現就像上了彩妝一般，簡單的幾個顏色就能讓整體畫面變得更精彩迷人。茶色紙磚因為帶有濃濃的復古味，所以它有另外一個非常有氣質的別名，叫做「文藝復興紙磚」，也就是因為這一點，我們在茶色圓磚上畫出來的作品也是非常地優雅、高貴。

黑色代針筆在茶磚上的顏色會顯得比較強烈，所以搭配棕色的代針筆做為比較溫暖以及柔和的表現。由於底色為茶色，所以此圖不光只是用平常的 2B 鉛筆來打上陰影，還特別搭配了白色炭筆，來提升整體畫面的亮度與立體感。

示範 *1* ／昂納馬托、烏賊／

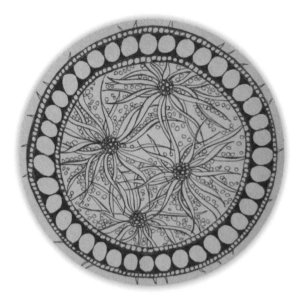

1 用黑色代針筆與棕色代針筆互相交替使用，將禪繞的圖樣畫在茶色圓形紙磚上。可以看的出來，用黑色代針筆填滿的地方，在茶色紙磚上看起來強烈，而棕色代針筆畫出來的色調比較柔和。

2 白色水漾筆在畫茶色圓形紙磚時也可以派得上用場。例如在「烏賊」的中心上點上小圓點表現出光澤。

3 白色炭筆在茶色上會顯現凸起來的感覺，剛好和 2B 鉛筆的陰影效果相反，所以只要將白色炭筆輕輕地畫在「烏賊」的觸角上，就能立刻顯現亮度以及立體感。

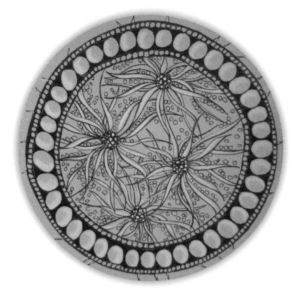

4 在「昂納馬托」的圓圈裡，挑選一側用白色炭
筆打上亮度。

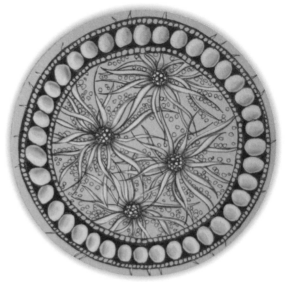

5 別忘了也用 2B 鉛筆在畫面中打上陰影。

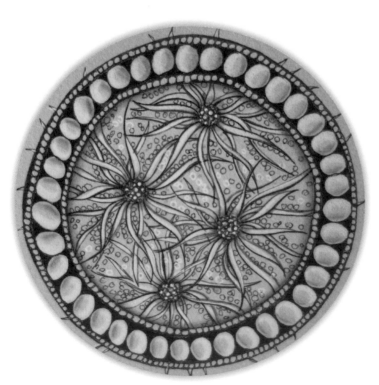

6 用 2B 鉛筆在邊框內側打上陰影，讓畫面
更有前與後的距離感。現在再回頭看看
「上妝前」的樣子，是不是現在的畫面看
起來更加生動了呢？

水性色鉛筆的表現

想要將禪繞白色紙磚加上色彩的話，水性色鉛筆是一個非常好的選擇。水性色鉛筆的畫法與彩色鉛筆相同，但是通常會再搭配上一枝水筆。水筆的功能是將色鉛筆的顏色推開或是混合，打造出自然又夢幻的效果。

示範 2

1 準備一張水彩紙，先在紙上熟悉水彩色鉛筆與水筆的用法，同時測試顏色混合出來的效果。

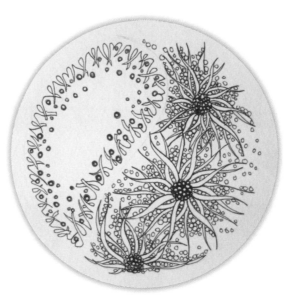

2 上色前請先確認白色紙磚上沒有打任何上陰影。當水碰到用 2B 鉛筆打的陰影時，並不會像水性色鉛筆的顏色一樣順利暈開，反而會將畫面變得灰濁。

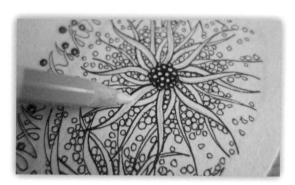

3 挑選好適合的顏色後，用水性色鉛筆在圖樣上以從最淺的顏色上起。

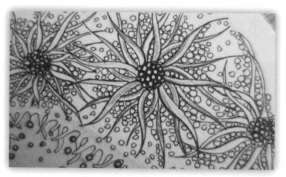

4 再加上另外一個比較深的顏色，如果不確定顏色混合後會變成什麼顏色，可以預先準備一張水彩紙來測試顏色混合後的結果。以面積比較小的禪繞圖樣來說，兩個顏色混搭出來的效果最佳。

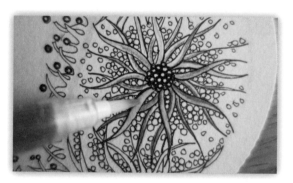

5 用水筆將兩個顏色推暈開做為混合。

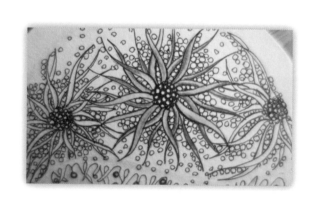

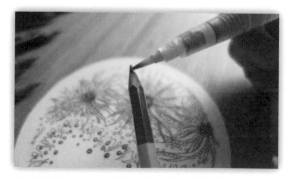

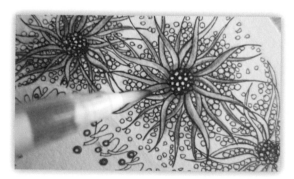

6 除了將水性色鉛筆直接塗在圖樣裡外，還可以將水筆的頭塗抹在水性色鉛筆上，之後像是畫水彩畫一樣，將沾有顏色的水筆幫圖樣加上顏色。這個方法適合在上深色陰影或塗滿大面積時使用，除了表現自然以外，還可以製造出漸層的效果。

7 記得將水筆上原本的顏色在紙巾上清理乾淨，之後再換上下一個顏色，或是幫其他顏色做混合。

8 可以將圖樣的顏色往外推開，在周圍製造淡雅的色調。

9 水性色鉛筆可以取代2B鉛筆，幫圖樣打上彩色又夢幻的陰影。

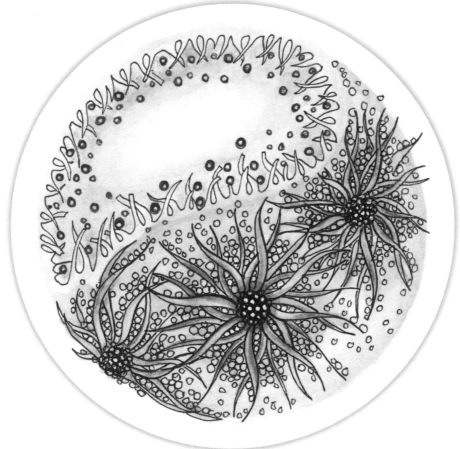

圖樣：雜草、烏賊
工具：白色圓磚、水性色鉛筆、水筆、黑色代針筆、2B 鉛筆

▋復古水彩筆的表現

復古水彩筆有雙筆頭的設計，較粗的一頭用來塗大面積的區塊，另外一頭則是可以畫出纖細的線條。畫法與水性色鉛筆的使用方法一樣，需要配合一枝水筆將顏色推開加以融合。復古水彩筆的顏色在白色紙磚上會比水性色鉛筆來得深、明顯，所以表現出來的色調會比較強烈。

圖樣練習 *1* / 銀耳 /

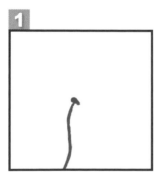

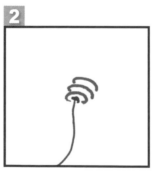

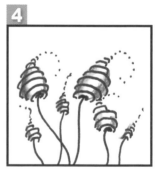

1 由下往上畫出一條彎曲的線條，並在線條的最上方畫上一個點。

2 在點的上方加上幾層光環。

3 將光環逐漸變小，最後以點點結尾。

4 最後，用 2B 鉛筆在光環的兩側打上陰影。

／小皮球／

1

先畫出幾個有大有小圓圈。

2

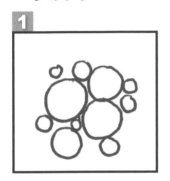

將圓圈裡畫上一條線條較粗的皮帶。

3

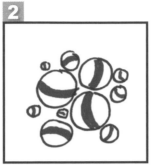

在皮帶的兩側加上光環。

4

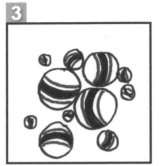

用白色水漾筆在皮帶的中央點上光澤，再用 2B 鉛筆在圓圈的周圍加上陰影。

／恩尼斯／

1

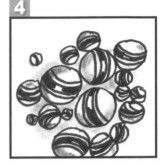

先畫出一個類似水滴狀的圖形。

2

利用轉紙的方式加上同樣的圖形，圍成一個圈。

3

在圍出來的範圍裡加上一層內光環。

4

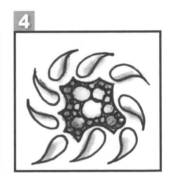

在內光環中填滿泡泡，並在內光環的周圍用 2B 鉛筆加上陰影。

／羽葉／

1

先畫出一對葉子，並將裡面填滿。

2

由下往上繼續重複步驟 1。

3

在葉子的外側畫上一層光環。

4

最後，用 2B 鉛筆在圖樣的兩側打上陰影。

示範 ／ **綜合應用** ／銀耳、小皮球、恩尼斯、羽葉

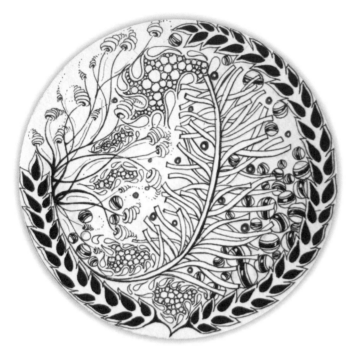

1 上色之前，先確認畫面沒有打上陰影。

2 先試畫看看復古水彩筆兩端粗、細的筆頭，以及上水筆後的效果。

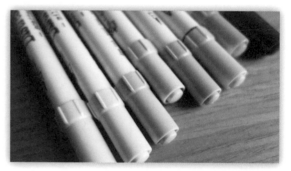

3 挑選出來想要使用的顏色，盡量用接近的色系。

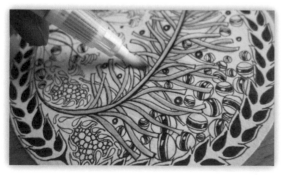

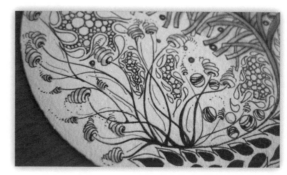

4 將復古水彩筆在圖樣的局部上色後，用水筆把顏色推開，製造出朦朧的效果。

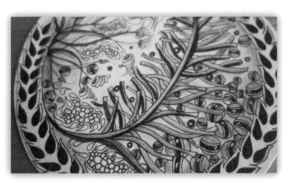

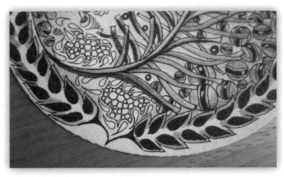

5 挑選幾個適合的顏色，以陰影的方式在邊框的內側上色。

6 將「羽葉」的左和右側各填上不同的顏色，用水筆將兩個顏色推開之後，中央留白的地方會顯現出光澤的效果。

7 在剩餘的空白處，填上同一色系後，將顏色用水筆推暈開，減少畫面留白的空間。

8 古色古香的作品完成！

第七章
Chapter 7

如何發現圖樣

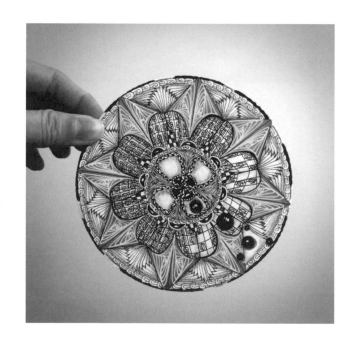

嘗試了各式各樣的禪繞圖樣之後，該是開始來發現圖樣的時候了！認識禪繞畫之後，你是否已經注意到「圖樣」其實在我們生活中是無所不在的呢？如果發現了圖樣，就可以去觀察它的結構，然後再以簡單的結構將圖樣重現。

每一個禪繞圖樣名字的背後都帶有一個有趣的故事，所以取名字的時候也可以將發現圖樣的靈感融入圖樣的名字中。

圖樣介紹 *1* ／ *燈籠粉 Lanternpho*／

有一天與母親到一家越南餐廳用餐時，發現了店家壁紙上面的圖樣像是燈籠一樣地重複出現。回家後我就將這個圖樣分解，而獲得靈感，畫出了我發現的第一個圖樣。我將這個圖樣命名為「燈籠粉」，就是 lantern（燈籠）加上 pho（越南河粉），剛好 pho 的發音與英文形容詞結尾 -ful 相似，也同時可以代表有很多燈籠的意思。

圖檔提供：Wendy

從上往下畫出類似波浪的線條。

將線條的右側畫上相反方向的波浪，形成類似洋蔥的形狀。

將洋蔥形狀內加上一層內光環。

在內光環內用密集的線條填滿。

在圖樣的兩側重複畫出波浪的線條。

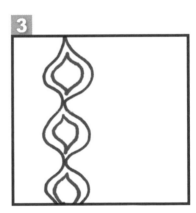

重複步驟 3~4。

圖樣介紹 *2* ／ 乾隆 *Qian-Long* ／

「乾隆」的由來是因為這個圖樣看起來像是一條長鏈子 (long chain)，我在發現這個圖樣的當天，剛好去了一趟故宮博物院觀賞了乾隆皇帝的展覽。回家後，我在畫禪繞時有了靈感，便畫出了這個具有中國風的圖樣，所以我將這個圖樣獻給乾隆皇帝。

利用平行線畫出一個勾子。

將勾子的上方加上頭蓋，形成一個類似英文字母大寫「G」的圖形。

從第一個「G」的右下方往反方向畫出第二個勾子。

將第二個勾子的左側用平行線與第一個勾子相連，並往下繼續畫出第三個勾子。

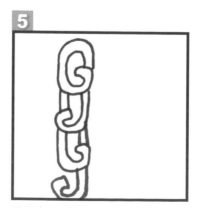
重複步驟 3~4，完成第四個勾子。

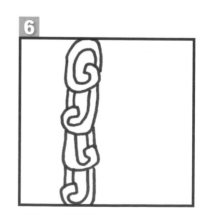
最後完成類似鏈子的圖形。

圖樣介紹 3 / 博士路 Boswalk /

2013 年我在美國東岸羅德島 (Rhode Island) 取得了禪繞教師認證後，到了鄰近的波士頓觀光了一個禮拜。波士頓是一個又新又舊的城市，城市裡不但到處都充滿著既高大又酷炫的建築物，同時也完美地保留許多 300 年前就伴隨著美國一同成長的歷史古蹟。行走在這樣美麗的城市裡，我發現就連這城市的斑馬線都非常有創意，所以立刻把它拍了下來。我將這個圖樣命名為「Boswalk」，是因為這是在波士頓（Boston）城市裡走路時發現的圖樣。

1 由上往下畫上類似「W」形的線條，盡量讓每個「W」的長度拉寬。

2 將每一個「W」的邊用短短的斜線連起來。

3 第一個「W」左邊的尖頂用短短的線條連至左下方，成為第一個長方形。

4 用和步驟 3 一樣的方式將「W」的中間切割成第二個長方形。

5 將「W」右邊的尖頂用短短的線條連至右下方，成為第三和第四個長方形。

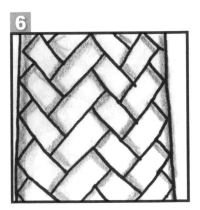

6 用 2B 鉛筆加上陰影後，可以呈現類似編織的感覺。

圖樣介紹 4 / 韓窗 8 號 Kor8 by Laura Liu (CZT#4) /

大部份的人會在旅行時發現以前從來沒有看過的圖樣，但是蘿拉老師卻是在看韓劇時，發現了場景裡面窗子上的一個圖樣。分解之後，蘿拉老師將它命名為「Kor8」，Kor 是 Korea，而數字 8 則是因為這個圖樣形成了 8 個角。

1

用直線條畫出格子。

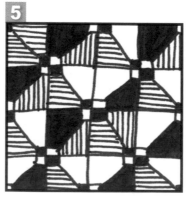

2

在直線條與橫線條交叉的地方，以跳躍的方式畫出一個小小的方格（第一排與第二排的格子不並列）。

3

從方形的 4 個角出發，將每一個方格子用斜線條連起。

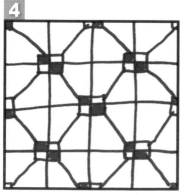

4

方格子內有 4 個小方格，將左上與右下的小方格裡塗黑。

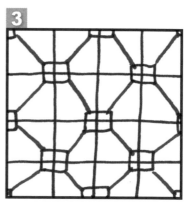

5

完成後，在空白處加上簡單的線條或是塗黑，讓畫面變得更加豐富。

作品欣賞

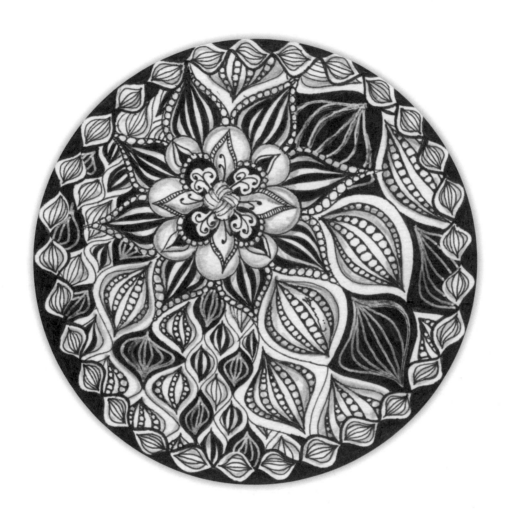

圖樣：燈籠粉、Dekore (Kari Schultz)
工具：白色圓磚、黑色代針筆、2B 鉛筆、推紙筆

禪繞延伸藝術 ZIA
Zentangle Inspired Arts

╱ 小碟子 ╱

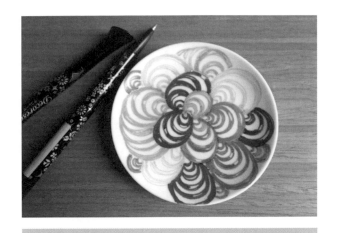

工具：Sakura Pastel Decorese（立體彩繪筆）

╱ 防水杯墊 ╱

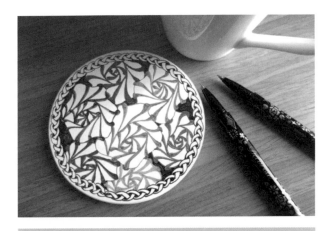

工具：Sakura Pastel Decorese（立體彩繪筆）

Sakura Pastel Decorese 系列的彩色筆外貌雖然看起來像化妝品，但是其實是一組非常實用又特別的工具。這一系列的筆在紙上畫出來的感覺很像是我們熟悉的彩色金屬筆，但是其實它們更適合用於畫在非紙類的物體上（例如：塑膠、陶器、玻璃…等），效果會更漂亮。不需要經過特別的處理，只要在畫上去之後等待幾分鐘的時間，顏料就會自然而然乾掉，並且也有防水的功能，可以說是一組創作禪繞延伸藝術不可缺少的好工具！

╱ 圓形扇子 ╱

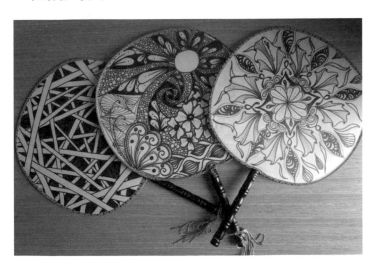

知名的高爾夫選手，老虎伍茲，就是用這一枝筆在高爾夫球上幫粉絲們簽名。雖然只有黑色，但是它含有雙頭設計，一頭方便塗大面積的區塊，另外一頭則是可以畫出纖細的線條。適合畫在陶器、塑膠、玻璃、牆壁上。顏料乾了之後，具有防水的效果。

工具：Sakura Identi Pen（愛簽名筆）

Miss Green 素食餐廳

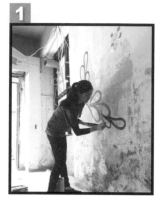

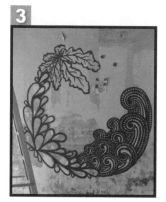

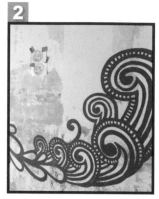

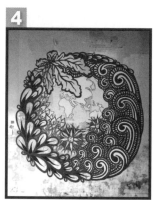

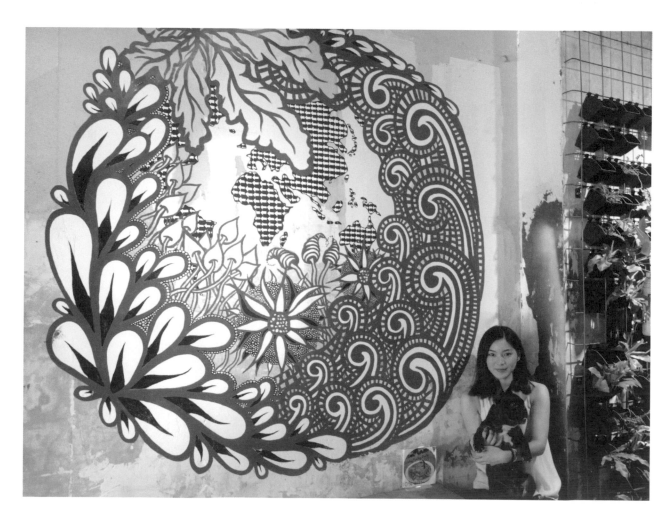

108

╱ 圓盤 ╱作品：《綻放》

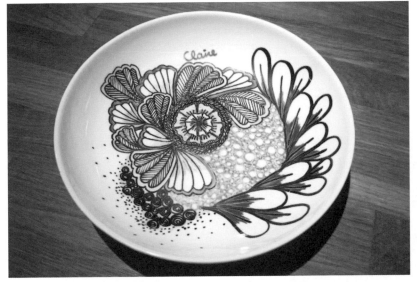

╱ 馬卡龍吊飾 ╱

作者：Claire Hsiao ╱ 工具：Kobaru 陶器彩繪筆

作者：郭芷婷老師 ╱ 臺灣拼布網

╱ 雨傘 ╱

作品：《圈圈》

作品：《啊，下雨了！》

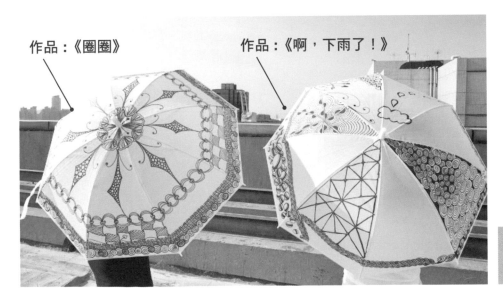

作者：Meggi
工具：油性麥克筆

附錄一　相關參考資料

▌關於「中華禪繞藝術學會」（撰文：蘿拉老師）

禪繞畫，是簡單的圖重複畫的一種藝術，在畫圖的過程中，可達到安定心靈的紓壓效果。近年來從美國引進台灣之後，受到國人普遍的歡迎。

為了讓國人更了解禪繞畫，並有機會體驗這種簡單又紓壓的藝術，幾位有心推廣禪繞畫的愛好者，於 103 年 7 月份發起成立中華禪繞藝術學會，希望透過團體的力量，將禪繞畫藝術推廣到社會各個角落，讓無論男女老少都可以學會這種紓壓的畫圖方式。

中華禪繞藝術學會，目前主要推動的工作事項如下：

1. 徵求圖樣發現

提供國人發現圖樣並發表的平台，讓更多人了解，自己生活周遭處處充滿美麗的圖樣。

2. 徵求作品與故事分享

不定時針對特定圖樣，舉辦禪繞畫的作品發表；同時，如果有因為接觸禪繞畫後產生心得與感想，也歡迎投稿到學會，與大眾讀者分享與交流。

3. 整合課程資訊

刊登全省各項課程資訊，方便民眾就近學習。

4. 推薦認證教師前往各單位教學服務

5. 提供有興趣取得認證教師資格的諮詢服務

歡迎各界對禪繞藝術有興趣的朋友加入學會。加入會員資格為中華民國國民年滿 20 歲的朋友。洽詢方式：

電子信箱：**taiwantangle@gmail.com**

臉書：**https://www.facebook.com/zentangle.tw**

部落格：**http://taiwantangle.pixnet.net/blog**

附錄二　圖樣中英文名詞對照

A

愛蘿拉　Alaura
水之花　Aquafleur
愛順她　Assunta
光環結　Auraknot

B

錯落線　Betweed
布瑞茲　Braze
博士路　Boswalk
雜草　Bumper

C

韻律　Cadent
鎖鏈　Chainging
新月　Crescent moon
聚傘花序　Cyme

D

雙荷子　Dyon

E

恩尼斯　Ennies

F

節日情調　Festune
流動　Flux
喧鬧　Fracas
羽葉　Frondous

G

片麻岩　Gneiss

H

纖維　Hibred
匆忙　Hurry

J

小皮球　Jetties
長壽花　Jonqual

K

騎士橋　Knightsbridge
韓窗八號　Kor8

L

燈籠粉　Lanternpho

M

米爾　Meer
慕卡　Mooka
茫琴　Munchin
神秘　Mysteria

O

昂納馬托　Onamato

P

胡椒　Pepper
春天　Printemps

Q

乾隆　Qian-long

R

芮克的悖論
Rick's Paradox
芮克思地　Rixty

S

桑普森　Sampson
沙特克　Shattuck
烏賊　Squid
海蔥　Squill

V

織女星　Vega
沃迪高　Verdigogh

Z

銀耳　Zinger

111

作品欣賞

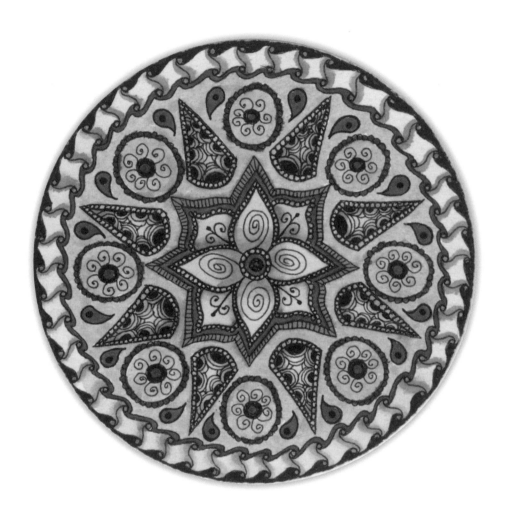

圖樣：韻律、新月
工具：白色圓磚、復古水彩筆、水筆、黑色代針筆